808

野谷林 赵 讯鲁

교육 다 라 프로 공 11월 29~30일 일본에서 열린 한중일 문화장관를 교린의 재출발점으로 쓰자, 라는 공동발표문에 의하여 결정되었다. 등화부 부부장, 일본 시모무라 하쿠분 제서 '한중일 공용한자808자를 교린의 재출발점으 학생안을 담은 공동 성명서를 채택 한국 김종덕 문화제육관광부장관, 중국 양즈진(楊志今) 함방안을 담은 공동 성명서를 채택 한국 김종덕 문화제육관광부장관, 중국 양즈진(楊志今) 함방안을 담은 공동 성명서를 채택 한국 김종덕 문화제육관광부장관, 등국 양즈진(楊志今)

특히 한국이 正후, 중국의 簡후, 일본의 略字를 일목 요연 하게 대비시켜 표기하였으므로 漢字文化圈의 友誼增進과 相互理解에 크게 기여할 수 있을 것이다.

문만 아니라 書藝體가 처음으로 發達한 篆書體를 淸 吳昌碩 筆意로 직접 필사하여 서메 교본으로서의 역할을 할 수 있도록 편집하였으니 韓中日 書藝愛好家들이 學習用으로 많이 교본으로서의 역할을 할 수 있도록 편집하였으니 韓中日 書藝愛好家들이 學習用으로 많이 교본으로서의 역할을 할 수 있도록 편집하였으니 韓中日 書藝愛好家들이 學習用으로 많이 교본으로서의 역할을 할 수 있도록 편집하였으니 韓中日 書藝愛好家들이 學習用으로 많이

2020.5

稱蕭群

는 정서히 Ē氬로 서예파돔등 마들고, 훌륭한 감각과 조어력으로 202구 사자성구를 만들어 정했던 현장의 기억이 아직도 생생한데 마침내 존경하는 성곡 임현기 선생께서 힘이 넘치 학술연토회, 가 개최되었다. 당시에 陳泰夏 박사와 한국대표로 함께 참여하여 808자를 선 지난 7년 전 2013년 10월 23일 중국인민대학(소주학교)에서 '한중일 공용상권한자국제

였다. 따라서 이 책의 출간은 처음 세 나라가 기획한 의의를 충분히 되살릴 수 있는 의미를 확 언어와 문자가 차이를 극복하고 공통점을 찾아 이어주는 역할을 할 수 있게 하지는 취지 韓中日共通漢字808字를 제정한 의의는 세대를 거듭할수록 벌어지는 세 국가 간의 의식

정어표는 서예 퍼포면스도 수행되기도 했지만 전문을 주제별 어휘로 재구성하고 이를 미 특히 韓中日共通漢字808字를 내용으로 다수의 교재가 개발되기도 했고 808인이 한자씩

다면 부록한 분위기를 원신할 수 있을 것이다. 이에 즐거운 마음으로 이 책을 추천하는 마 근래 한자교육과 서예교육이 미진한 점이 없지 아니한데 이 책을 교본으로 사용할 수 있

이다. 또한 사계에 많은 영광력이 발휘하게 되기를 기대한다.

려하고 힘 있는 에서케 서예교본으로 만든 것은 처음 있는 일이다.

틒ㅇ도 식국 리회기 전생님이 전상과 생운을 기원하고 아름다운 이생이 계속되기를 작

유와는 바이다.

내포하고 있다 하겠다.

세상에 내 동개 되셨으니 감개가 무량하다.

2020.5

대한검정회 이사장 孝 媽 축 자가 짜다.

〈면건 당고 달기 당하다고 모음안송〉

漢字808字'를 3國의 標離板에 활용하거나 學校書藝 수업시간에 도입하는 등일이 뷵글을 한 바 있다"고 덧붙였다. 또 인터넷관 新聞에는 808字의 漢字를 일이 表로 정리해 소개했다. 정부 관계자는" '共用漢字'를 보다 凡政府的으로 活性化하기 위해신 部處간 調律이 조속히 이뤄져야 한다"고 말했다. 로 전描化하기 위해신 部處간 調律이 조속히 이뤄져야 한다"고 말했다.

日本經濟新聞은 1일 이를 크게 전하면서"韓·中·日30人會는 이미 '共用 며 장관 회담의 기조연설 주제로 채택할 것을 결정했다.

의 소式論議로 확대된 셈이다. 이번 會談에는 한국에서 金鍾德文化體育觀光部長官, 중국에서 양즈진(楊

다. 산시키고 세 나라 미래 세대의 교류를 보다 활성화하자는 취지에서 비롯됐 織土・成治같등이 심화되고 있는 가운데 아시아에 강력한 文化的連帶를 확 概主・政治같은이 심화되고 있는 가운데 아시아에 강력한 文化的運帶를 확

동한 交化交流 를 제안됐다. 부用808후, 는 지난 4월 中國楊州에서 열린 제9차 韓 · 中 · 日 30 시술 (中

端會百⋺昭小文日·中·韓 [6] 제6회 韓·中·日之代部長官會談 음과 (文章 本日 305 등 11 원 305 등 4 등

"持八八 사용별 코으埣두阵 그보 를호808支黨用共日・中・韓"

교린의 새 출발점으로 한 · 중 · 일 공용한자 808자를

시대를 오게 와는 길이다. 너라 온아시아 절화하 돼요히 메립굼이기도 와다. 죄죄화 허미에서의 아시아 5.5. 한자 문화권의 3국 갓 끄블· 퀄럭은 상호 이웨하 수호의 幸진계등 끎 아 고 37는 사율에서 3소이 돈학끄告· 서로 사학에 합이한 것은 한성할 일이다. 돠· 튀' 옾· 튀 ٽ 혀난 · 워ㅌ놈새ㅇㅌ 욷븀아에서 톰짓과 네ଣ이 나기刘 양 와 중국 정다오시, 일본 니간다라시를 2015년 동아시아 문화도시로 선정했다. 교류, 문화산업 협력이 포함됐다. 3국은 지방 간 협력 증진 차원에서 청주시 방안을 담은 공동성명서를 채택했다. 성명서에는 지방 도시와 문화기관 간 지난달 29~30일 일본에서 열린 한·중·일 문화장관 회의가 3국 문화협력

도로 표지판이나 상점 간판, 학교 수업 등에 사용하지는 계선도 나왔다. 짓욋했고 등쉨 808가로 화정화 마 있다. 등왜 회이에선 공통 상용한자를 3국 게 저명인사로 구성된 한 · 중 · 일 30인회는 지난해 상용 공통한자 800자를 의에서도 상용 공통한자 선정이 의미 있는 일이라는 평가가 있었다. 3국의 작 있는 808자의 한자를 문화교류에 활용하자고 제안했다. 관련 3국 국장금 회 회이에서 시모무라 하쿠분 일본 문부과학상은 3국에서 공통으로 사용하고

문제도 논의되기 시작했다. 3국 공통의 언어 사용 확대를 교린(交隣) 관계 회 중ㆍ일 정상회담이 실현됐고, 지난 2년간 얼리지 못했던 3국 정상회담 개최 할 수 있을 것이다. 마침 3국 간에는 일정 부분 해빙 분위기가 나타나고 있다. 공동 상용한자를 도로 표지관 등에 활용하면 그 이점은 누구나 피부로 실감 방학교 인문 교류를 강화하는 기회를 주게 된다. 3국 간 국민 교류의 시대에 다. 3국 공통 상용한자 사용 확대는 미래 세대에게 한자 문화권의 가치를 공 지만 3국 정부 차원에서 구체적 활용망안에 대한 합의를 끌어내기를 기대한 이번 문화장관 회의 공동성명시에는 공통 상용한자 부분은 들어가지 못했

복의 출발점으로 삼는 것만큼 현실적인 것은 없다.

〈함사 알2 활21 한102 보알8송〉

馬哥哥

李音水水

역사상 처음 있는 일이다(歴史上初めてのことだ) 合意や 808字号 選宏社 3会(合意して808字を選定したことは)

中局上

区立つた事

哥日野岛

商农人农

经是級級

經爆引 関素 関係で(経爆 に関業の 関係 ぞり) (入るさまは||赤交小文互財) 基号 一流交 小文 호仑 人性은 뚜렷이 改善程 것이다.(人性は明らかに改善できる) 空으로 더욱 편리할 것이며(これから更に便利になれば)

区 异白九 異

世份智多

る母分〉

動して用

心馬品叫

轉不公公司

素网验网

沿 石 **4**

東另智另

(注 思想 本 は の は 東) 口 (東 出 本 足 型 と し ま 東

新丽野人

至ら層区

起記多樣

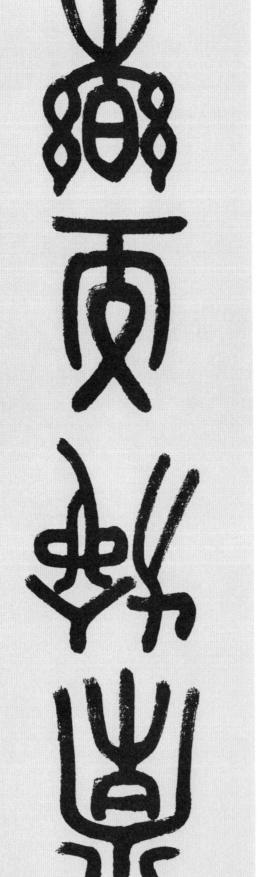

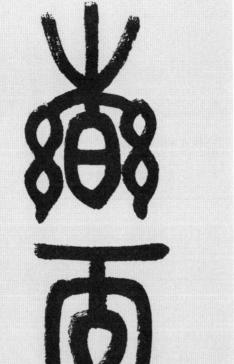

黎 가를 버되고 무흥 이물게 악며(發가호용도도떈호ᆀ 도도) 화용 메±두 성등 사용 들뇌성악고(黨に興4 ONT활度漱(く도)

下아메하

大き舎が

見아아아

(まれれれた母童主題) 日本学等 医手中量主題 老人을 공경하고 아이들을 보호하고(老人を敬い子供を保護し) ξI

蘇下二曾時

争口量的

青月10

 $\underline{\lor}$

田場干

日本は日本

学七日美

大百次や

幸 喜

정화로운 세상이 될 것이다.(平和な世界となることだ) (기술對大六 對大正) 구모 륟마육 왕阳오

千 西西岛河 西

麻を皆な

界区防阳

给影各条

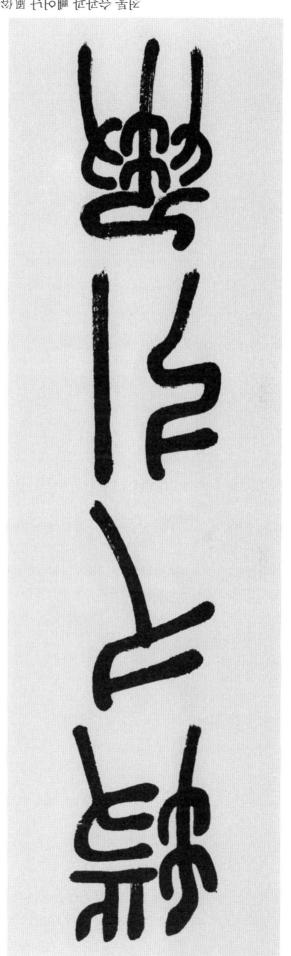

承し合う

다 를 1<u>9</u>

七扇で×

持八多又

SI

父や旧中

五 []

는 글 드 등

東京部か

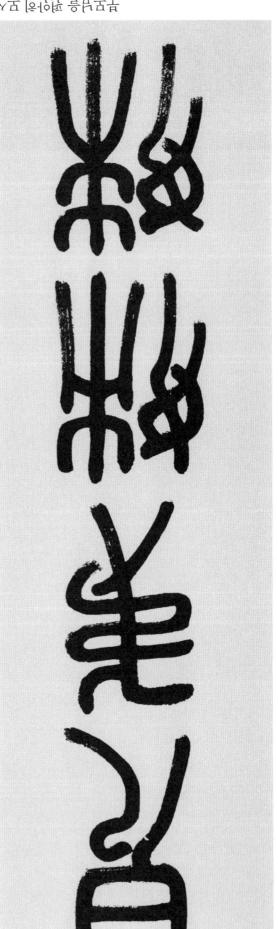

월계와 자매 그리고(兄弟と姉妹 そして) **부**도무흥 절안히 모시고(父母を安らか√Cお世話し)

兼かや所

另中部

爾公公克

空空亭

同 한가지 동

孫会永会

(アc業 アノ語 > ノ薬) いっそ エや 「マキolo 脈昏音 할아버지와 손자가 한 집에서(祖父と孫が一つの家で)

笑 会會 仝

為宣哈由

以馬馬斯

獖

가성은 출기가 워죄다.(家庭は招気にあふれる) 기류 하이 경돌에 가른와고(물(ጚ, 다, 겨울 차, 鎭)도 쎞우)

基 岩 羽

V 당

溹

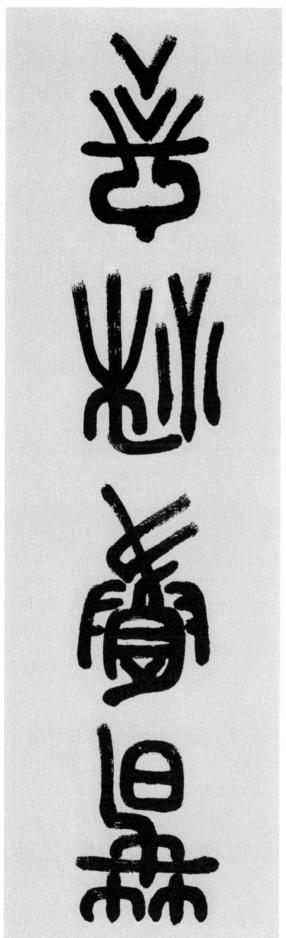

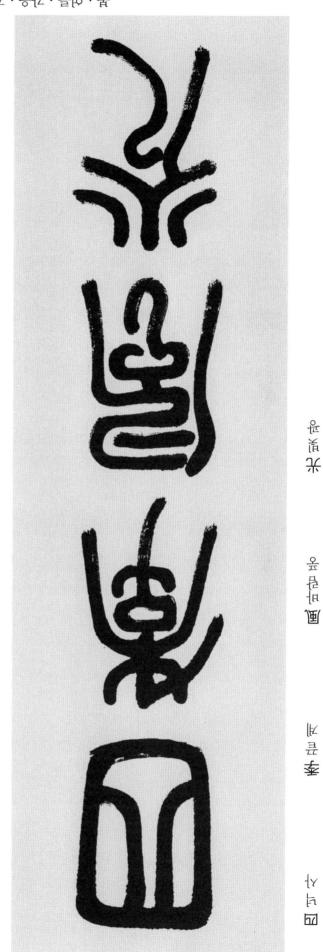

光道光

寒昏昏

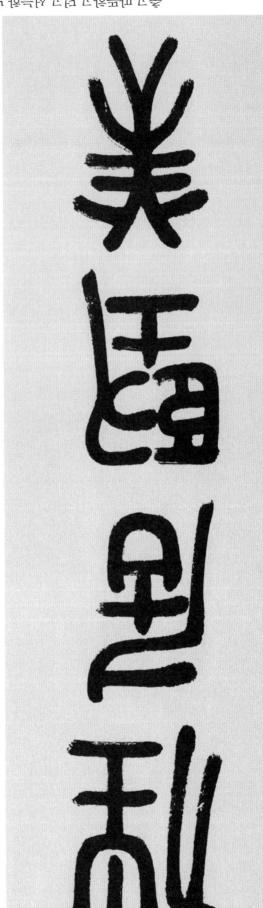

(新天・ノノ京 >暑 >・4 題 >寒) 医生 珍雪 人工旨 工作 子和 工者

五五五

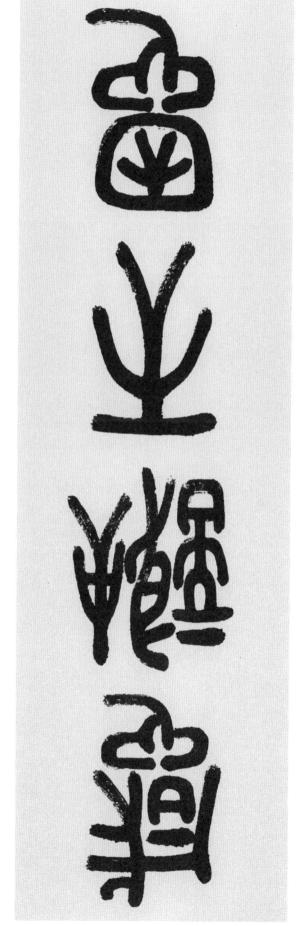

하늘의 은혜에 감사례야 한다(天の恩惠に感謝して) 1号号号 岡県 國土(絵画のよりな風景の國土)

17

型型口學

机分后增入

天や皇を

內율이

中国区中

明 部际 际

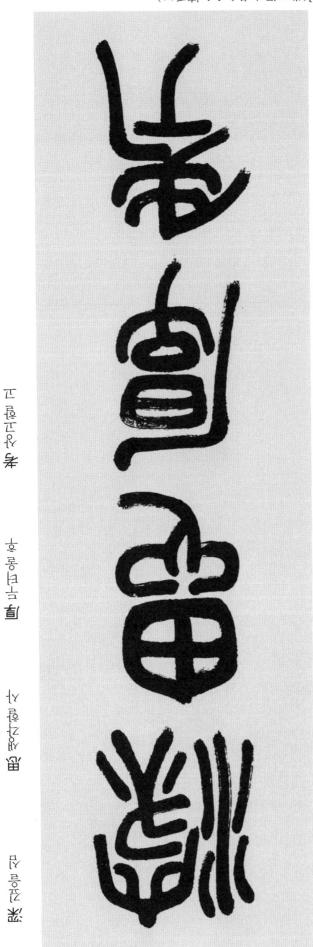

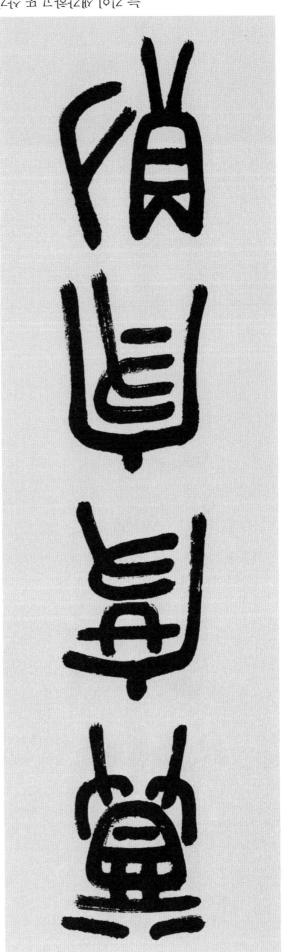

山式麟錦

母品品車

中世中

드네에 가장 흔듶 튀이나(近代において最も悲しいことだ) け中かり 岩場の豆 岩母母 3分(国が、単北に分断されたことは、)

大台部で

1 (A) 非 23

12日日

조속의 統一레야 할 것이다(速やかに統一しなければならない) (アノ 代発・ノ互味は)蒸月、なられ一つ(両)から代案 互人 今瀬月 日午 奇名

或事命

¥

外更 古

한

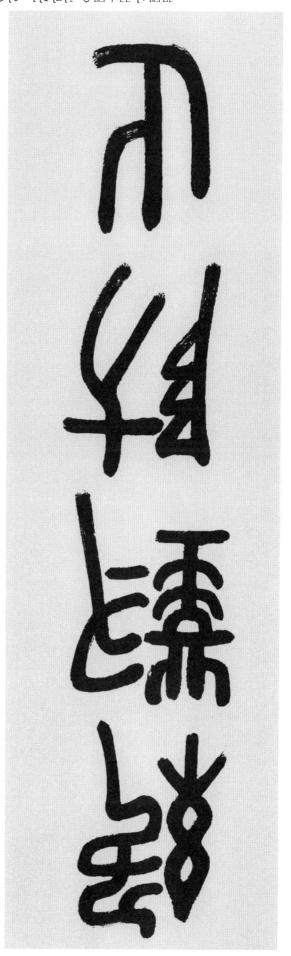

12 12 1

유 본 본

田岛田城縣

사용이는 사람이는 罀

地分参り

中心学中

- 熱北南

難らら多せ

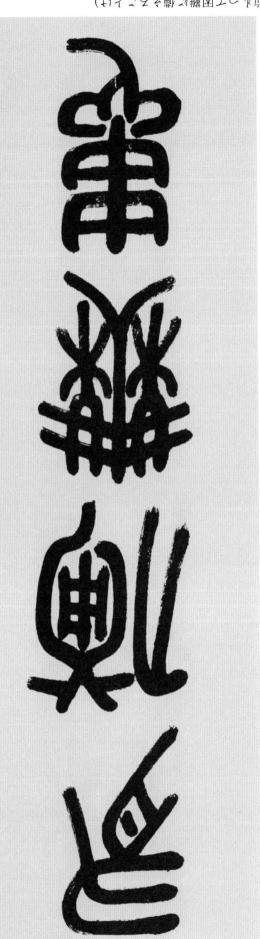

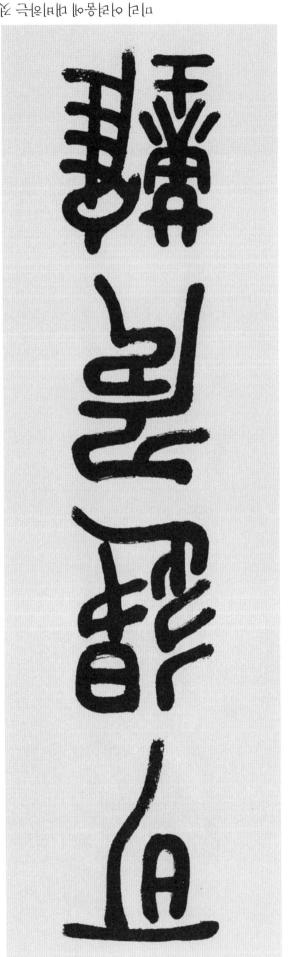

의출시는 여쭙고 돌아와서는 뵈오며(外出時は伺L·戾っては挨拶) 아침 저녁 孝誠으로 부모님을 봉양하여(朝K·夕K·誠をつくして父母K·○かえ)

B

養下量珍

対ける

2 2

TEN A

草からる

奏兵用

工品品早

百斧里

区号局印

民土騺劃.8

77

和大口区

即即即 茶京中 情场的形 유를모수마

車를 타려 어들들에게 가되를 양고한다(車中では、お年書りに席を譲る) (ア&人(玄意鏞は)神〜食や茶)工口舎 欠める 舎や台 44年

各合形

抗疾急的

문박까지 나와 진송한다(門まで出て見送りする) (文政〉執い客る来ては趙) におし 哭 「の怀 「く 登出 今 ろん歩 67

HН 图 垂

五号记年

大 고울 부

원으로 정성껏 친구를 몸고(真に誠意を込みて友を助け) 원일로 정성껏 친구를 몸고(真に誠意を込みて友を助け)

女员令 五 울 고 8 五 **旭 加** 不0天0 天0 正릉王里

なるでに下資を

おるる。

高목숨수

何日母り

努丁 그물등 요페의 악며(正 「 名 下 間薄 「 、 承 祖 曰 に 「 工) (フノ服因を4為5実真)工や単子 舎を下 年齢の

開馬七路

品不多了

最下於下

京哈尼

田宮田

明時時的

lΗ F. 10 非 ſξ

ユテ 중요점을 제달아야 한다(皆が重要点を悟らればならない) 左右派의 시로 다른 舌戰은(左右派のお互い異なる舌戦は)

けでするままれたりまし、強強に対称でなる。 おいまん かいまん かんしょく 뭄등 톰틍 뇌亭되 놔는 폐하 55이(歸ば,水の流れとは漢にいく 船の様に)

五分でるる

中品品

去 并 **暈**

気を言い

高스승사

수송제시는 분노를 참는 것이라 한다.(師は怒りをこらえよという) 母주 어옯게 電한웨야 母등 여소머(企業 २०१२ KC電한4ベ동4)혈42 SK) 立岳草

흘러드는 맑은 햇볕을 마랄 뿐이다.(差し込む日差しを願うだけだ) さい子 밑에 작은 풀은(大きな木の下の小さなはは)

品品

鯔

是是

串

声量影响

大田三田子

中心中国

禁いるを

歸号から子

财 平戶 宁

사람은 빈 손으로 黃泉에 간다(人は手ぶらであの世に行く) 가을이 落葉은 뿌리로 돌아가고(秋の落ち葉は根に帰る)

手会令

未場舎区

泉哈尼

着星會於 與异由九脏 民世子

學學學

용거워 풀은 산에 올라 諸를 짓는다(高t·山で楽し〈登り、諸を作る) 첫해 있는 그 자체에 만족함을 알고(置かれた立場に滿足することを知り)

Y 詩

大量大

<u></u>₹}

世馬斯里

왕률어ல

Y

75

育 下七岁 归

부지런히 노력하여 가난에서 벗어나라.(勤勉努力して脅乏から抜けだせ)

數學令

分局

萬

사 IOLO #

朱罗不好

惠공산명

から置い

童아이욷

型心百 兼

也不 社会 가르치고(生才算數を教え) 어덕이들등 유치 에 모아(子供たらを効雑園に集め)

왜

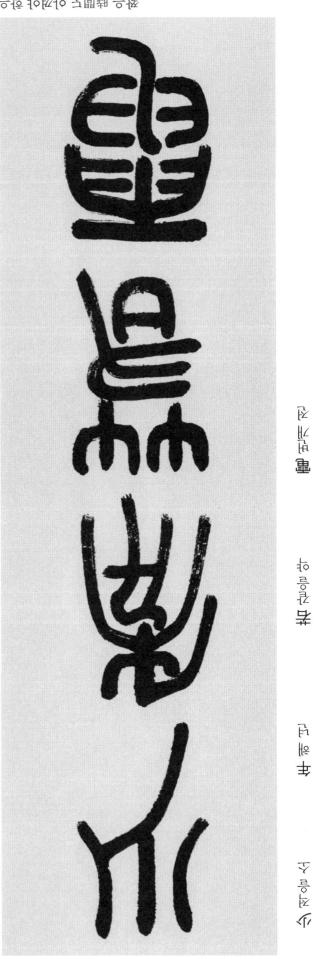

얆 중 급 급

파무를 회

은례를 받으면 꼭 보답하라고 가르친다(恩惠を受ければ必ず賴1.5ことを教え) 돈을 주우면 만드시 표人을 찾아 주고(お金を拾えば산ず持ち포を探し)

14

中中四日以

百馬亞棒

惠少阪阪

医 中島 小

旧世里

米修可

中部日でる

が多い本

(14號國 아샤치사 상태호艮호자학, (지학 유나학자 (기대학 본) をはいることによると、そのは一種の米も苦労をいただくことだから

母

早早

사람은 이름을 훤성 유기기를 바라다(시ば名を雕在残すのを願う)

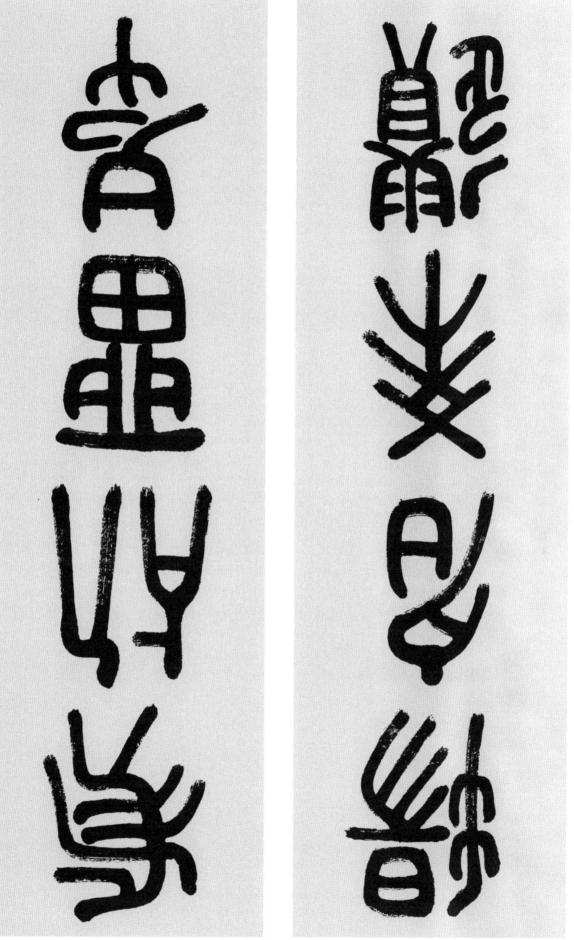

畫面原品

中是山

<u>`</u>

品号の女

사를장

新号士里

공믈七灩

真可印品

国中島山

英材를 모아 교육한다(優九七才能を集め教育する) (ファル玄貨酔と悪なき大)区代 号井巫 匹呂 号

育

八三百四

發

路은 시련을 겪어야 꿈은 이뤄진다(多くの誤辮を経験すれば夢は低し遂げられる) 중라를 풀아 책을 사서 공부하며(生地を売り本を買って学び)

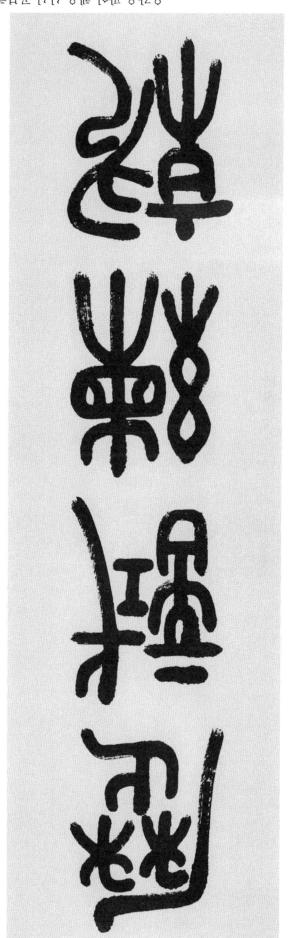

就の暑冷

西西

南回回鞍

赖

ま 人 格 は 人 格 は 人

由用以整

賣包加

卷附归

置诊师

五

出

> 물문 왕이고 마음을 라는다.(> 말맞호點소신호를<) 어죄 정비는 더렇히 뇌를 짓고(優れた人士は權れた耳を深())

語音をと

全型型

高いといる

治中之智以

对 不 不

무엇보다도 훌륭한 人材를 뽐아야 한다(雨よりもすばらしい人材を選ばねばならぬ) (\$/ 你好会蠢の家国主因由自) 引尽多险的 阿怀安予罗 希怀

良家會招

野小屋乃

图以三百八万

光風角や文

유리와게 뚜릉 게허야 화다(冷廳にদ주고도위ば다 PBD) 됐다음 머리고 조쇄를 허와여 움yP라고(됐다を捨て소체の為に奉仕し)

祖母光

最好學問

今季多

上月の早出

X 己

邇

곰 등름 **唱**

聽品品版

65

緊接受品

判死八哥智证

西哥马里

지하하기

(5) おが姓主男・ノノエ). 「「一を放正」 ラード 근본 原因을 찾아 관단하는 것이(根本原因を探し判断することが)

論なるで

五中量別

我平阳五

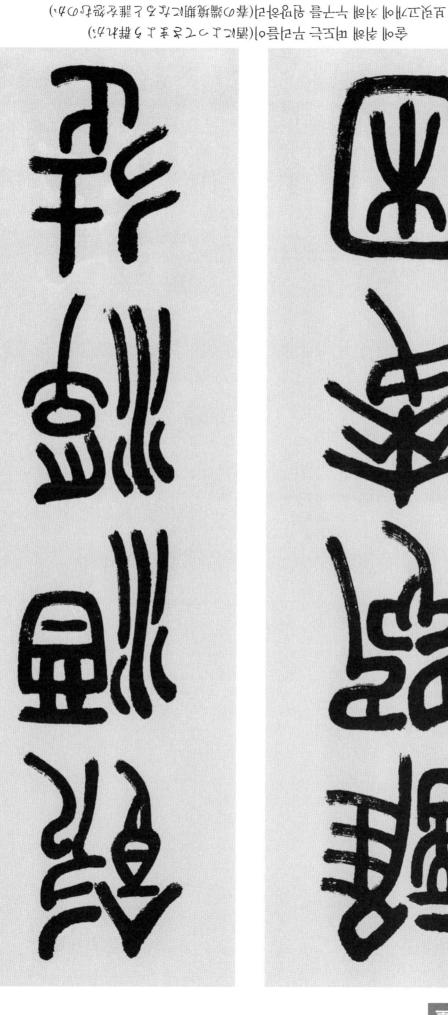

黎山口田野

学 学品等 學

財区区分

競內量別

園の會豆

수 등 본 화

어디에 한가의 머물 곳이 있을까(どこかのんびり留まる所があるか) 게 를 모르는 나는데(正 MC 환명 O 經 오늘 5)

ſĮŘ 弱 槑

皂 뎩

왜 瀬

自用亭柜

X

諸と記

城中四中 丟통나가書 马 三 子 **宣**

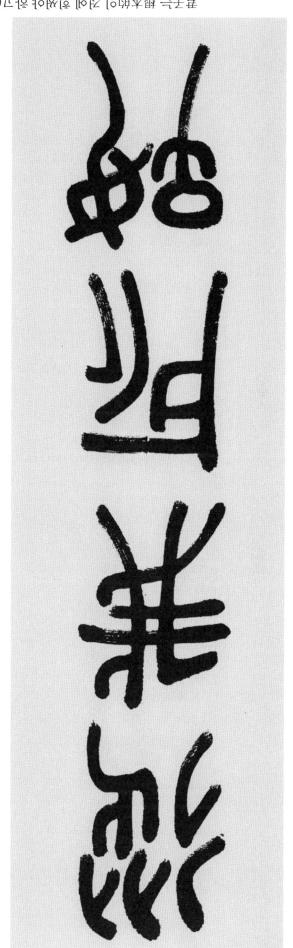

医曼曼

所市全

かりない

從 奏을 종

业董立本 . Ef

찬

사며이 5등 3년 왕기 취다(顯東K대북 FC 도 K대 축 L · 월 L ·) (冷寒だとこい良ち合は終於配心) 도오 [6일 으중 면 [6남 [6남 [

加潔을 들 조실하라(加潔を常に驅說41) 다는 많아 되되면 災殃을 부르다니(**후**록)に溷옹오도災(·조桕<)

調工量不

是昌

減

단화가

<u>U</u>4

四日四 햽

LS

의물을 곧 고치면 罪가 아니다(過ちば即改めれば罪ではない)

는 타 디 보송교 薬やや 数与归当商

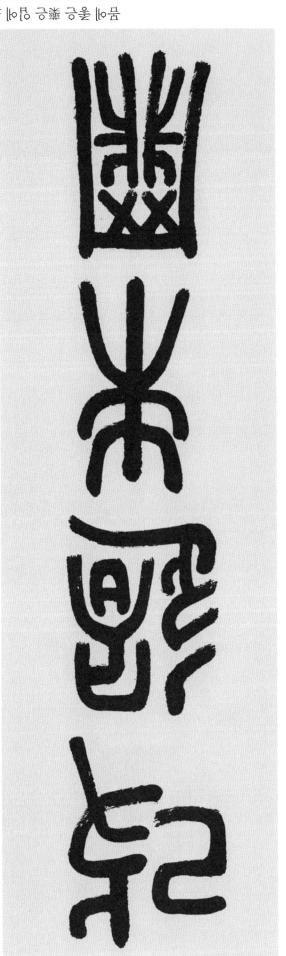

野や岩田

上り当り

半

世界以際

地型工艺

乗号令

[[-

熱区所

输序下区

四四年

自多計

용당히 敝陣을 처시(勇敢に敵陣を打ち) (役なとけなる大法軍の兵軍) 10号 皇昏 号 10重 10兵軍

見思られ

中岛岛中

母問母と

はいるとは

의공 번 제하고도 어덟 번 일어나(七度敗れても八度起き各分5分)

默陀公哲公

田子マヨ日

到 黑川 點

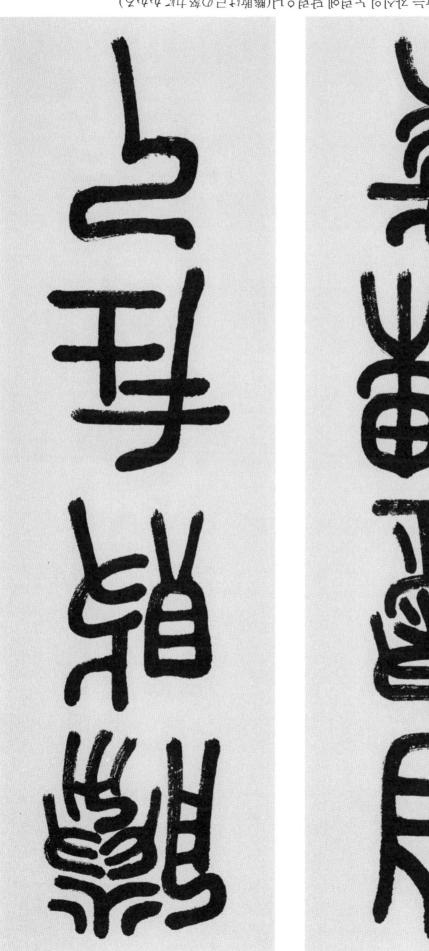

業智品

自己合豆水

抵价 圆 篇 . 4 r

区居口署

世

糯

台 12 緣

雪山馬品

表をある

禁於冷作於

百代에 추양받는 聖雄이어라.(百代にわたり崇められる聖雄だ) 리와 있는 忠誠된 장군은(德望578) 로드 とある将軍は)

计市公司工

蒯

の記述

보

7

后田田

是是 多

수 [FL 鯄

松局山樓

如号母野

를 움건 왕

문지문

株 公舎 形

나무를 심어 얼매를 따서 먹으니(樹を植え実を取り食べると) 수리 몸의 괴・이・뼈를 튼튼히 한다(体の血・歯・骨を強くする)

宣配回 再序是即 事と中令 刘亭灯堰

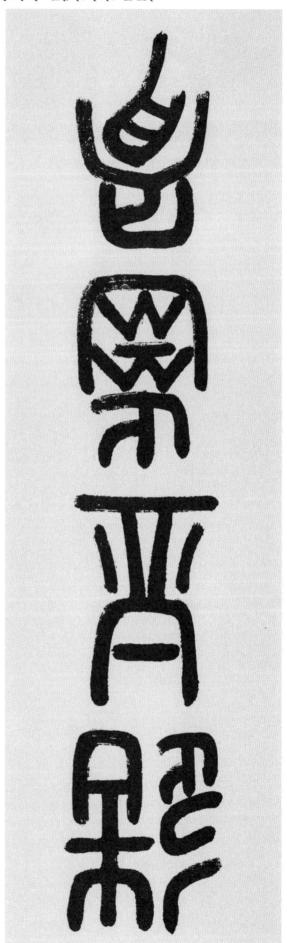

是馬島

融 |0 |⊼

西西西

地区曾区

型蜂蓄锐 . dr

地下量今

新子学 M

支下層区

I <u>|</u>Y 欹

14 年內村

用舎多

東 足骨区下 宁

제산의 바탕이 됨을 계속 권고한다.(財產の土台となることを続けるべきである) 은행에 저축하는 것이(銀行へ預金+&ことは)

金台品 勃参舎区 でいる。 騒ららら

題雑蓄視 . さげ

丑

XJ)

削

動于空中

蘄

1 E

 \Box

世五

割

中心哈原 瓦瓦 公

角響小

소 수 수 수

소의 뿔, 원숭이의 꼬리(牛の角, 中ルの尾)

49

百

百十

[H 三

关系

선 대 주

눈릉토 #

承소나무송

(ゴきょう群流山輔文筆大) 吴 身二 | o山輔 豆鱼 長 号 是 문에 내가남, 굽은 소나무(石の割れ目に付, 曲がった松)

小园园 罩

以以以中

毒并毒

Ϋ́ 1 凡

配りる

母青日

ス 下 호

 \exists

到别

開

게임을 열고 회공을 바라보니(য়曆O戸호關어應호호眺& 5 と) 제일히 그림을 감상하다가(য়密內한호麗(14 차) 5)

五号工 團

賞公室公

赐 基人

子品吾子

9

小道養函 . ðr

田上谷司

十 宣弘 京

₹ ₹ **!**:

부처님이 중생을 구하는 뜻이리.(《소》;衆生を救りのであろうか) (중·17 (전 장 전) 나 (전 장 대 조 대 조 대 조 대 조 대 오 오) 이 된

吊手手

衆日日を

林乃图子

佛中区量

고 아 바 매

公司以

지구상의 수 많은 사람들에(地球上の多くの人々は) 潤고 템은 우주 공간에서도(広々とした宇宙空間で)

北云沿五

10 to 意)

전 원 구 문

X fi 豣

拉侧江

兴 》 区

新水区

(きょう 14日 到 到 到 14日 (大道をよく享受して成ることだ) 예 것을 이히고 새로운 것을 안다면(古匹習(,新しきを知れば)

中音用子

器 是是 器

百易百种

崇光을

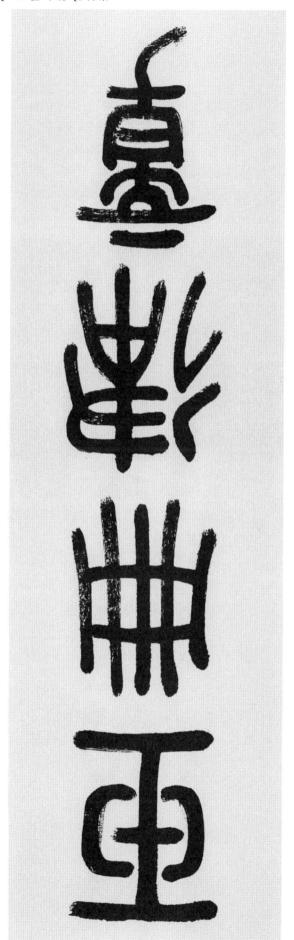

多号亭

章

垂用事

₩ 秋 纸

おお王

赵武王 (1)

母品号四零

革八子科

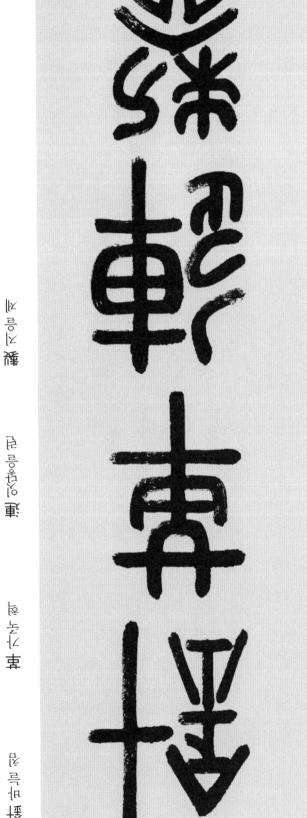

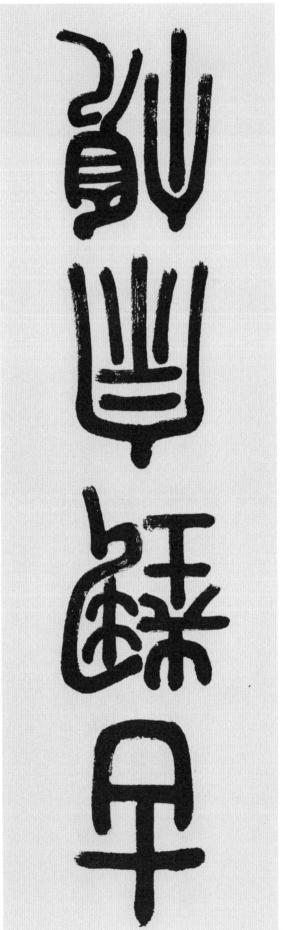

今 藝術의 6倍の引,(昔の詩点の歌喜には) 가축 단으로 이어 넘으며(여자 수호點(代工報(公に) 榮 的话 的

유유의

세가 된고, 벌레 우는 소리(鳥は飛び蟲が鳴く声) 소등 수롶 나는들이 옾워의 자라고(攀の網は틃かに鼻く 具ま) SL

[A 長 猍

Y HY. 晉

起出記を

温る影響

全科

金石片多种品 地区居山

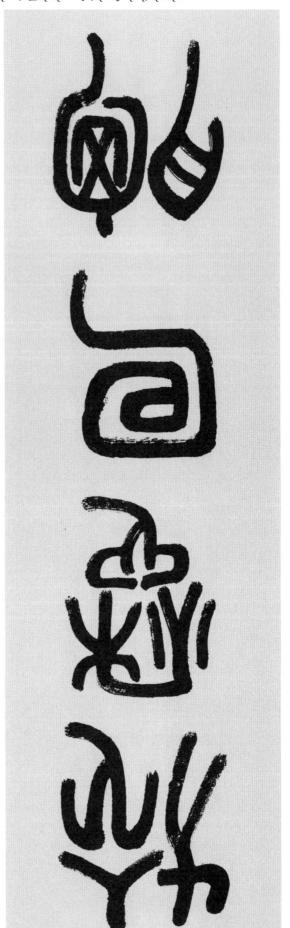

(然說 & 〉 연 쨠 5/ 酺 여 人 斌) 김사 등 아들 아는 아무니 가는 이 돌아 들어 되었다. 더 5에서 동덕구는 서러 옹구더(漢〈 O キャ· S 튩울떑 2 A 최 O 甕 O 북)

물의

然八哥六

ロコーカロ

菰

黒し見らり

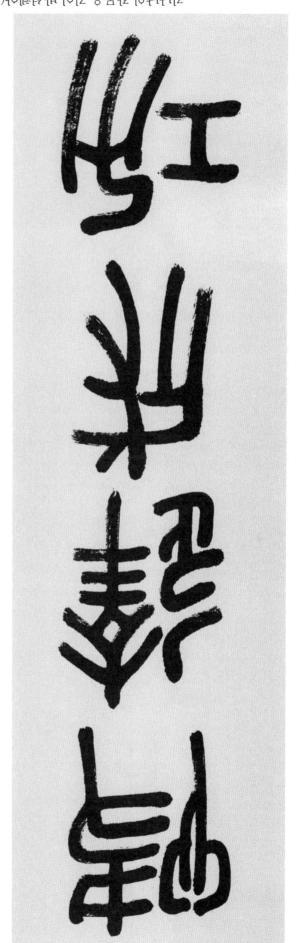

빨리 成功을 이룰 수 있다(早くに成功を達成することができる) 지난날의 잘못을 깊이 반성해야(過ぎし日の過ちを深く反省すれば)

LL

운 운 **Ú**

気を言る

再是再多事

世

쇗

追簽會予

意 多大省 好

H 事

青光多

(各願をとこみを見び再)、中公 正七型 [人中 옛 権을 추억하니(昔の情が思いだされ)

母母母寶

会 形立语 哲

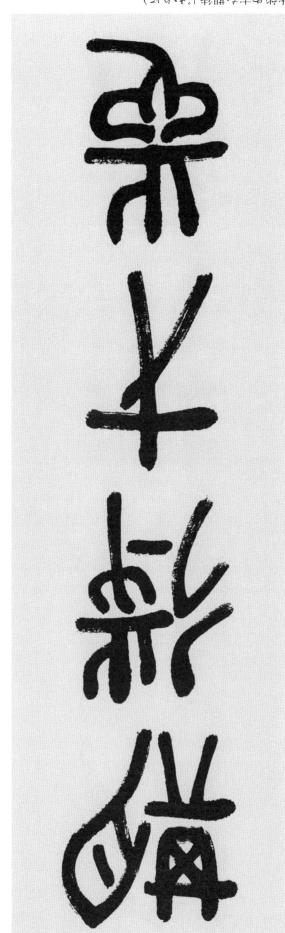

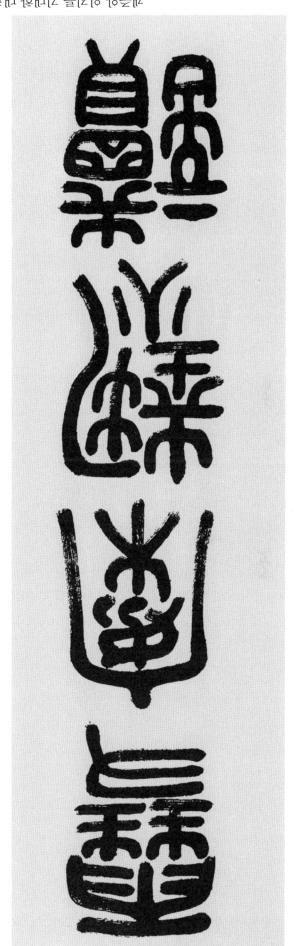

高 등 교

秦日号宫

案をから

予子量

영광스러운 壯元에 署췿다(光栄なる壮元に遷ばれ) 화흍 시설에 무게함에(গ챸試験IC⊙かると)

第六時

[[X

是尼日女

∠ 를 **審**

科中的中

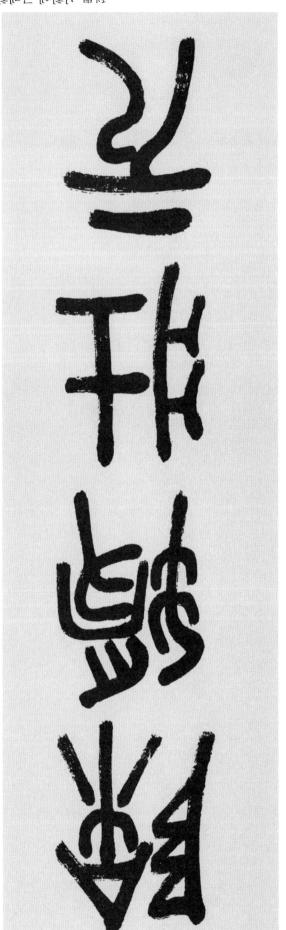

田号号出

北

X 园 叙

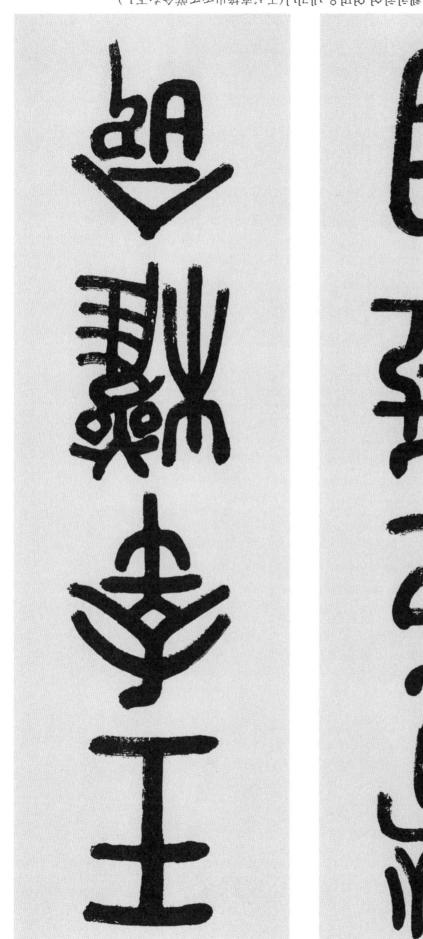

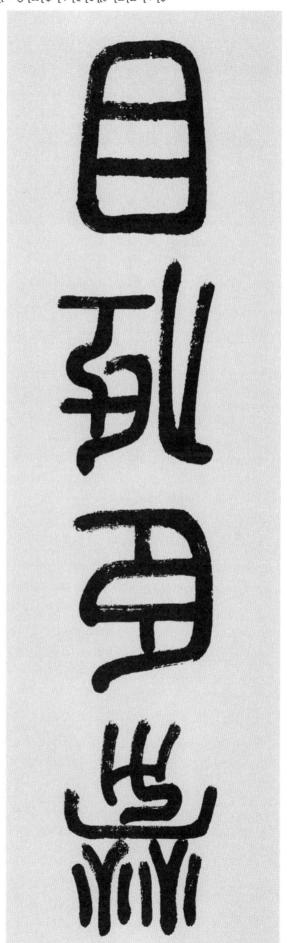

묘사하자

第四部四

X 品 逊

눔곡目

訓報는 일음같이 위임이 있다.(訓話は氷の知く嚴嚴がある) 미물 서령은 첫지만(たとえ序列は低くとも)

鐵河屋

習ら 網水 小孙이 多卦引()広い網水浜くに億車した) (仓棄づ車阪縣央中) 丘扫 曼杉島 縣央中

停日中豐份

近下下量元

場点でき

事品品品

ξ8

울로은 3절라다(음로N#淸종·) 元요한 現外에 智利名 十景(静かな川辺に広がる十景)

四四

字

名容子

거리에는 불促이 경력 있다(街には書店が開かれて) 海村에 學校를 게우고(海村~学校を建て)

校で四日

動下金万

林마을촌

魚口口ならり

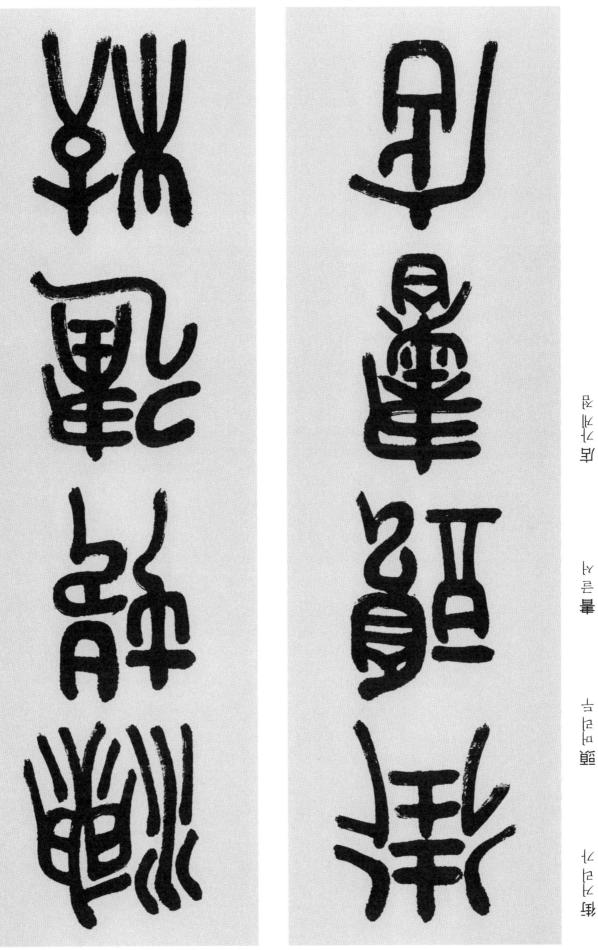

58

물결을 따라 거널며 회과랑 불며 쉬다.(速に沿って歩き口笛吹いて休む) 서충호조 나이 紅櫓가 아들다히(교ば상 5천세월); 2○< ((이)

TT 12 橋 왕릉왕 Y FE Y 4 吊吊子

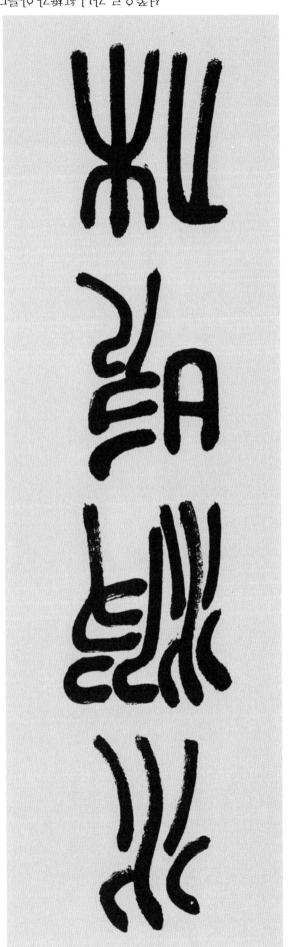

音声 *

学 知

世皇吾 **款**:

수 롬 χ

影影園田 .02

亞나면 부드럽고 서로 친밀하다(会えばやさしく互いに親密だ)

男女는 서로 다른 모습이지만(男女はお丘・達ら変だが)

暴污部员

五五 X

米무미단화유

그러할엄

**

用小出品

环卫哈姆

나는

女的不由

日冬冬篇

셛 왕 貲

ROX RO

靈

경취의 墓幕화 꿧등 이골와되d(水運忆專f/再を低し溪代名ように) 아네를 하고 돌라히 계회를 숙작이거(葦を超多二丫だけの計画を\$\$\$()

貴斤曾斤

東回る

[[4 왜 繖

25 PM

Ýζ

류등 清叶고 몸결은 장장화다.(星(t) 無多难穩숙4·조용2) 류등 타고 풄등 마라百대(窟に垂) 또冬郞♥)

は再済

華

阳阳

曺

火量

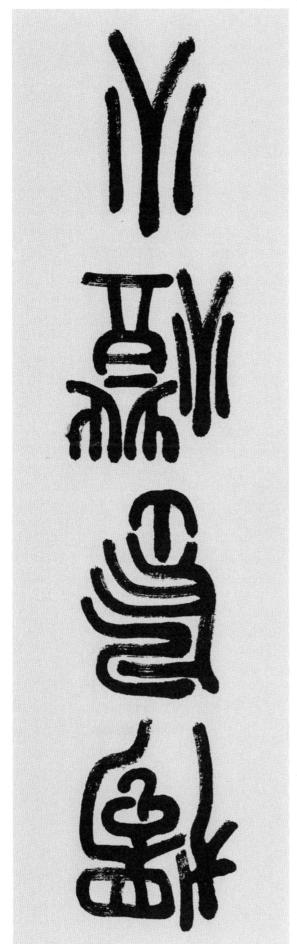

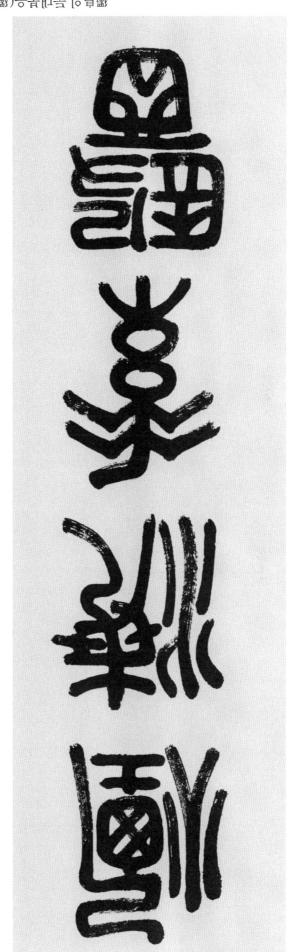

関の中の

秦曾公

12 母!

型 的 下 码

1 多市部 3 見が下が 貨脈をを 外中日

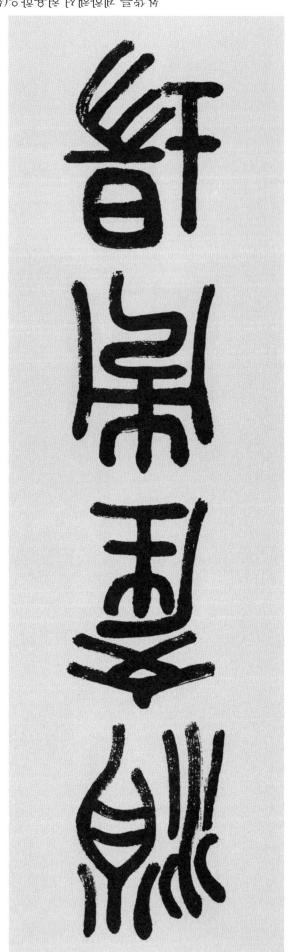

不不不

<u>`</u>

全多多

以 不可可 公

會抵家安.525

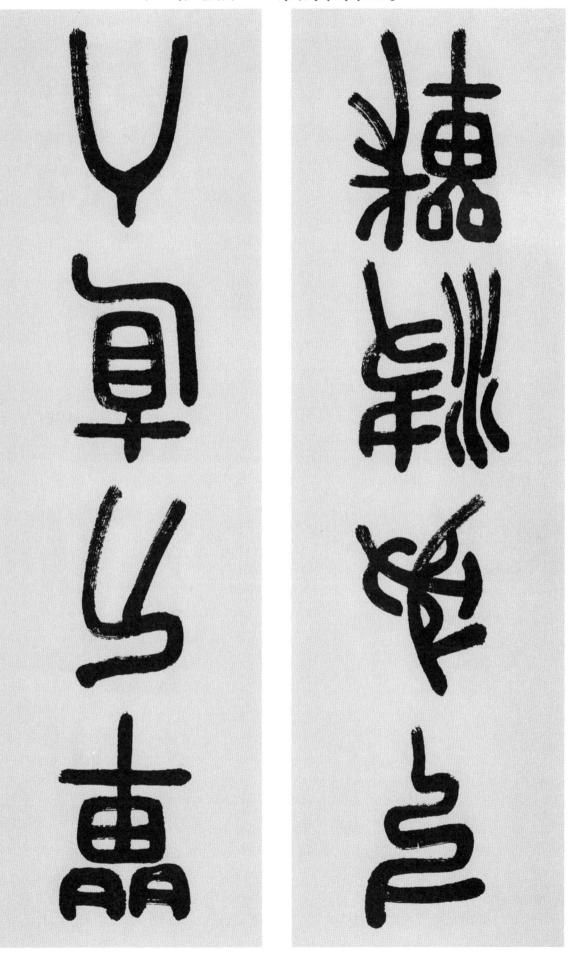

戦を多を

式日唇身

协参小

온 뤊 儿

子可以号重

10 心思 秋

城市市

都고음고

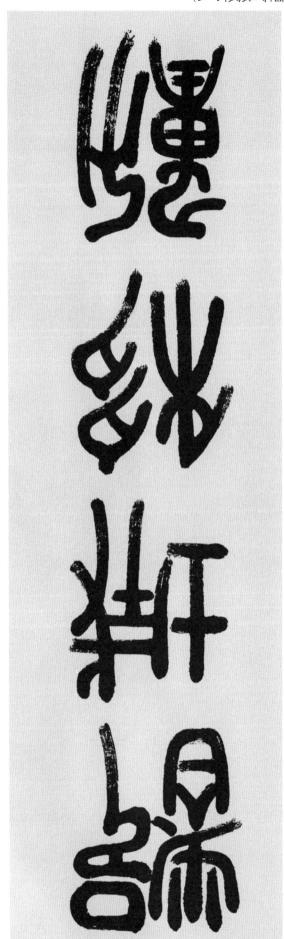

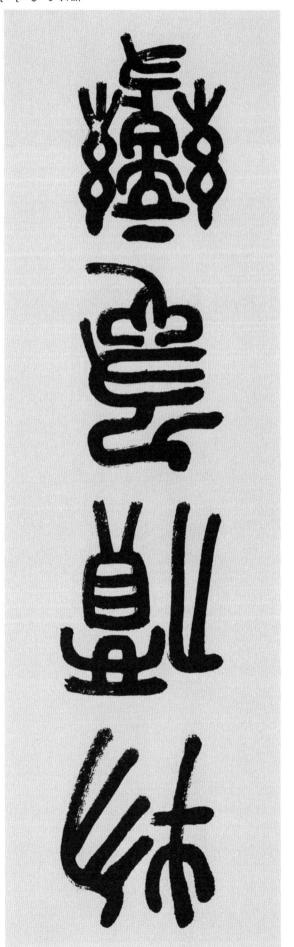

會攝家安,52

바 나타하

角 配用 藻

不不可以不

班点圣

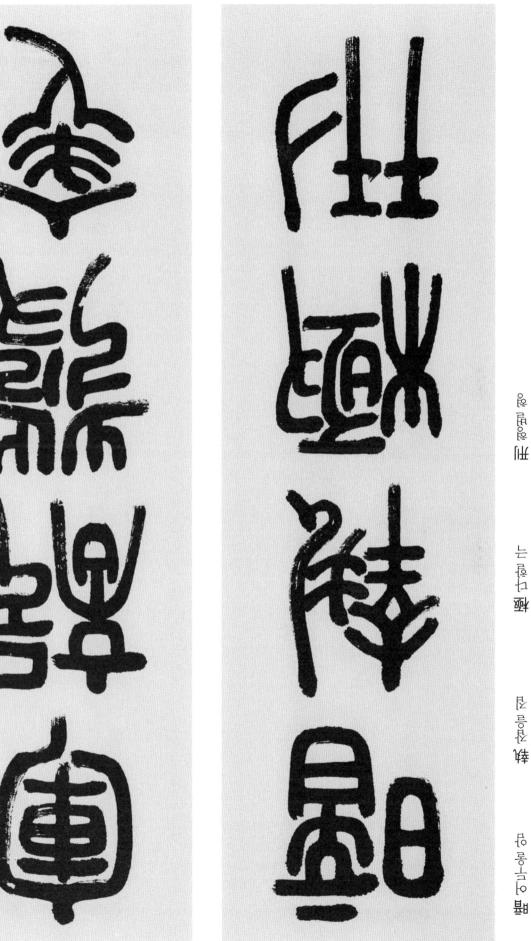

23. 自由守護

共分下形

추 고 사 를

장등성

子子輩牙

96

상을 제고 軍號를 기다린다(眠) 차.6 賞&軍号호持○) AVI들등 호타寺에 돌라의(현干FFPは福即の中でをわしく)

等人区时间等

北下三天会立

風空空間

世 明出到 碗

생생

鬙

리는 극단의 惡行이다(★★りに極端な悪行だ) 의 중에서 취상하는 것은(率O則で緩慢↓Sことは)

悪い言い

重 平円舎 る

바를단

紫

由 를

¥

發神에 광석화여 군물로 問避하다.(祭典で参席し禄して喪を問ち) 浴室에서 梅판하니(浴室で梅死★よと)

子子 城市的 型型車 谷무역하다

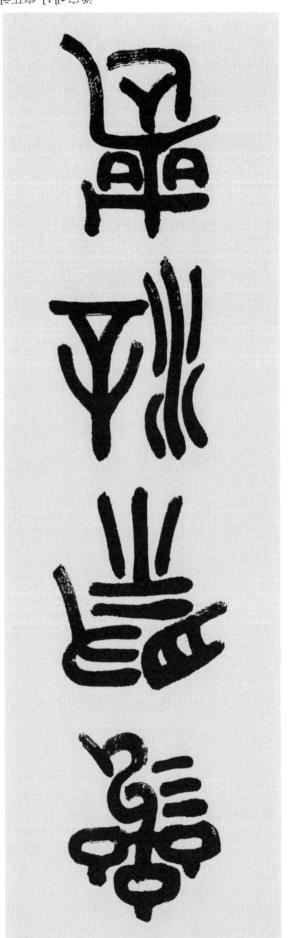

表示学が

등 롱 꾸

XX 下 下

12日中日 19日日

이미 돔이 향아 가용등 폐와다(避に採く俥田が正まった) (スイト#皇の内門大・ノ赤) #皇 10分門大 今景

66

開中空風

教品等限

þ

 \exists

東등여금사

題이 이른다는 좋은 소식(福が来たと良いしらせ)

心學心中

라 스티 등

配っ層に

古 古 曹 豐

多型品を 中 哈哈哈中 核八岁曾八 新品品港

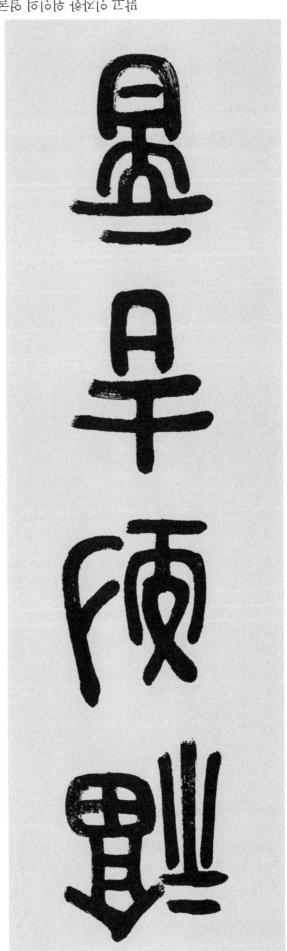

长要交圖.42

茶七号账

世型引者

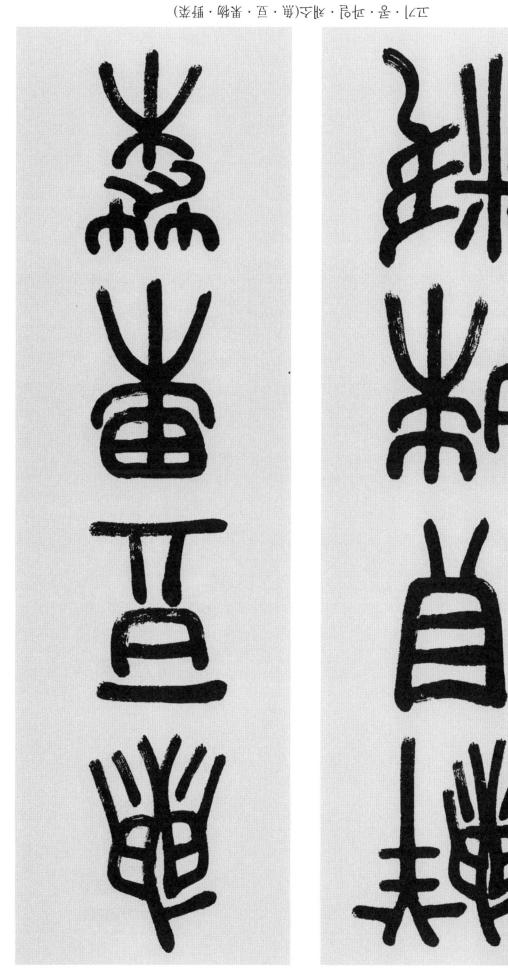

신신한 조개로 만든 맛있는 요리(新鮮な貝で作った美味しい料理)

四点四时林

弘 邾

世

貝

対客立舞

101

京区省防

始示部八

技所下口

酥

옻 (*)

징적으로 借用할 것을 추천하다.(全的に借用することを推薦する) 서울에서 시작한 경기 종목을(ソウルで始まった競技種目を)

推备宣予

X

Ç₽

全外运动区

借息於

書

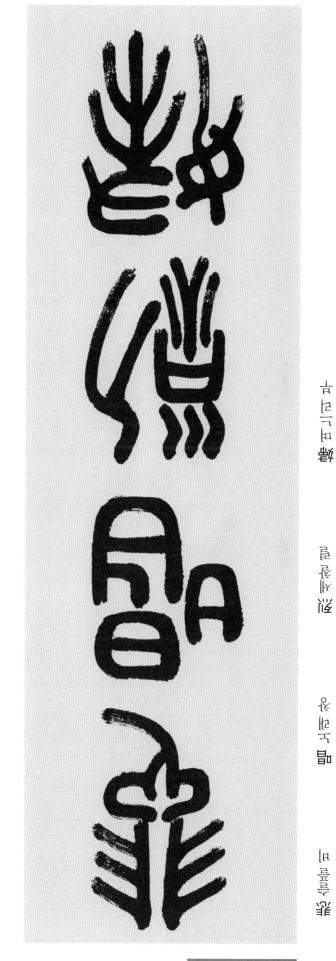

흥괴 고래 부르는 烈婦(雅) < 뽮 6 烈婦) (호수斯· 1골· 1골 기월 (1호) 사용 기준 (1호) 제공 기준 (1호)

言音を引

104

기를 올이에 기록된 륨쯩(神經に暈奏綴안차た昌葉は)

구 등 나

用是山豆果

器 记語 出

由 를 泰 服务县

衣条に

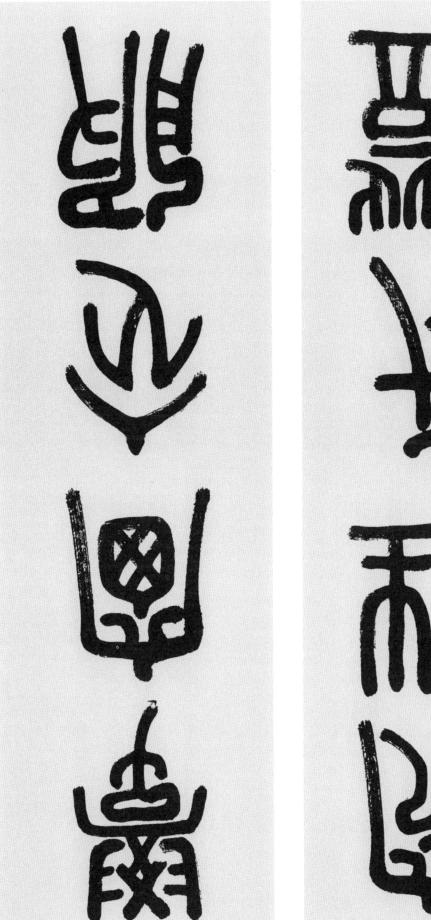

語る下る 五六八米 民智子曾子

(ユ考シ甲語(小) まずはな) (4) 中学 (4) を見る (4) を見 화왕기중에 리즘 허靑히게(崇弔時代に集仁交服なのか) 손가락을 뻗쳐 동그라미를 필친다(참を伸ばし円をひろげる) (Ja潴sa香は数の木・ノ豆)工事 豊今を 豆に下て果り 9路

香物厂物

黄膏을込

X

核 区

玩器會投

指令下中区

国区

圈

된 음으로 열

中心口好

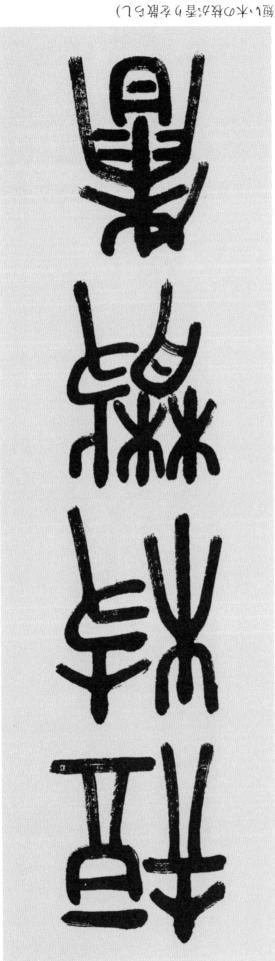

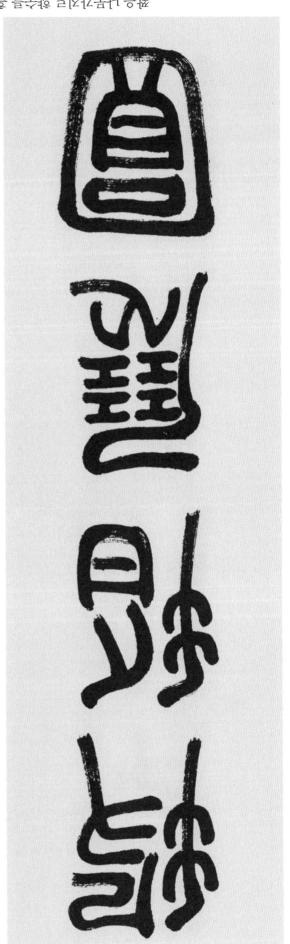

Panage Banage B

持个厌号

日

一人人日日 [14]

文旧古庆

多元金

[어난운 대챥히 온]이라고 照화다.(「暗闇に真昼の目」と題した) 특별히 차례를 궁구하고(特別に目水を突め)

覞눈안

で糸士

量 出品 學

[[\

題 至 账

的電母 墨 *** 擊 南 線線 禁他 ¥ 肉 杨 H 酒 圖 重

倒 絮 削 象 害食 美 景 見不 劇 黑 剛 展

爾 極 樹 縣不易 倒 圖 圖 国 AK 泰四烯二 草 M 萬 多 割 西 置後別 層 里 岛 加 臘

图 量 與風 亚 狮 ते 1 潮 骤率 果 W শ 車 影會點 刑 風 難 滑 暑 紫 潛 肉 新

日冬后最后 新 X 縁場赤や 盾 ब 多層 報網 濟學 易腦繁 119 圖你晶線 黑黑 需員師 響響 F83 見り が見 级

₩ H H H H 富
店
勝 草 熱 鄰 合 紫 顿 平 胤置 器 歸 米由 省多素 罗熙着豐倉制 副 松 患豬 是 答り

휈 国 *** 青電器 河 濟 (ED) 疆 翻 *** 含於 影 學學學學是則 心學 小學 質 青帝 安慰 9# 勇 瘢 勝同 極 景 \$ 語 亚 為 IXI

屬 88 今 語 圖 譜 李學 哪 烈 褟 禁 1 學 劉 圖派而 關 間 举 副》 雪 騎 AL 世 市 剛 の意 疆 DATE OF THE PERSON OF THE PERS 图 智 要要 固 副 墨

雅 雕 歌 柳 會是 後の意 RE AY 零 靈 腦 围 * 岛 16 瑜 品 8 記 * 黑 衙 A 1 品 财 哥 臘

影 夢 玉 बि 株 牌 解習 用 架 蜡 景 圖 驱 耳 習 势 69 例 鄭

晶 那 ΨΨ **a** 開 南 気が島が 濂 8 順 AW 早 脈 棚 圖 张 141 FA 出 凰 令十 月

凝 紫亭縣 軍衛 命 8 国金製 里 回 WW 副 郊 罪 霧 **क** 自導 좗 侧 新日 偷 景 早

到 震田 翻 剛 辭 米 派

骤 南 劉 香 图象 影響 疆 型 Ke

剿 騎 秦 别 声 剛 画 聖 76 TO SERVICE SER 屬 直 鼿 以重 屬 響 屬 劉 歐 9 童 粃 鬼

紫 劃 果 桃 閣 50 粼 西 囫 魚 Î J 鬼 溪 勞 # 墨 早 景 科 樂 뤺 倾 * ¥ 京 翻 雷 周 秋 掣 紫 黑 首 88 囫 淵 器

日本事等等以為其中日外直衛衛子等等事員 東京中國的學者等 强 149 東西看台南北于雪七京東窓下極品林然州 掃 閉 亦關 《》 麗 部 四個 響會 劇 果 營幣等

字808 字歎膨共 日中韓

ГТ		Т	Т	Т							
ςξ	₩ ₩			旦		69	물선물	弽	∜	臻	눈
50	성증기			呂		<i></i> ₹∠	通工			早	
08	∠ 릌			由		72	通工			羿	
86	长 是			辛	14	72	不是最			岩	
67	두 개			皋	ᇣ	85	正景			呆	
69	易別		#	閨		77	不 是工名			条	
32	14 12			昪		78	正亭等			븯	
7₺	此表		\downarrow	剧		96	正릉콘			囯	世
85	11 등 대			猝	HZ	ħΙ	K 8/X			界	
68	이희와		#	糶		61	民到			季	
69	2 Eh			樹		68			 1	椙	1:2
52	오취 오	殸		赿		102	거롱성			京.	
04	12 12			芷	12	₹8	馬马			景	
LS	是是			獄		69	赤岳 3			##	
95	25			井		57	包吾号		췺	灘	
12	是是一			潮		6	经是	媝	另	េ	
ħς	문본			遊	┖	ξI	8 결 8 원			猫	
IΔ	군 달		间	圁		10	2 多 经 正			運	
06	건물			基	12	88	£ 14£		荆	蠆	
49	是最		₩	Ħ		75	상롤난		策	辩	
86	tz tztz			\$	乜	95	가벼동 3	踵	季	蓮	0£/
81	-[2]			潆		£6	日多写		举	共	
97	-{Z 릉왕			ŢĦ		88	대통 5		幇	料	
LS	선률1			Пtt		 8	제 중 출 준 [早	粼	昆
88	14 16 五			旝		84	足景		Y	貿	
18	1/2 1/2/1/2	<u></u>		첾,		50	모 등 도		型	溼	
≤ 8	1/21/2			掛		<u>L</u> 9	F2 11/2			关	昆
1/ 6	14 12	删	钋	副	12	≤ 8	게통되			郵	FZ
녿	대표	本日	廻中	阿 韓	堤	눞	대표	本日	廻中	阿韓	堤

85	十日					99	EJ 2J			霏	
SI	て弱子			4		102	17 予[[X			辞	
87	는 (10	目	目	髴		19	[2	
₩10₹	 			4		09	히어쥬기			违	
٤٢	는 문론			中		81	[८공[८	景	\supseteq	澿	
501	<u> </u>			£		64	2 라타 2			鮹	
IΔ	上 운			稅		₽0I	[4 6]		밑1	걜	12
04	무율당			綠	논	08	미월크			A	
≤ 8	亚亚包			鋉		Ιħ	무취취		岁	斜	
6	正是什			洨		1 /6	트 루트			景	븐
98	正后中		科	譽		99	정무			金	
<i>₽</i> ₽	프 당글(८	烤	殘	穣	ᄪ	52	무()			₽	
61	計分			\Re		₽S	무루무			梵	믄
£8	윤릉	江		氰	윤	96	급단냚			殔	
55	회상 좌	関	¥			86	★시원화근			⊄重	
69	균품	鵮	K	攤		ξ8	근 롱(떠∠			浜	근
ξς	H를 돠			草	균	S 6	는 윤 선		廵	樫	는
85	世界区		ዃ	部		91	<u> 굔 를</u> 正			斜	굔
101	선과과			番		96	문사동님	半	E	輻	
19	매를과		騈	糯		68	무 호 무		带	貴	논
08	世界在			挫	슌	18	지홍수 된	對	Χ¥	4	
4	운 14년			并		Sħ	衬귀되			*	
ξξ	운 [수 [소			I		99	조 후 조	傳	棌	4	굔
IΔ	취오			至		86	오륞			듼	온
87	3뒤튐 3			还		SS	고 무무			봍	
<i>LL</i>	운운			41	운	≤ 6	곤 \/곤		玄	惠	곤
1/ 9	삞		島,	-島/	룬	53	는 윤			븹	
IS	괴즈롱 도			¥	균	_	논선	囯	囯	1	논
89	눈릉본			Ħ	눈	18	干 答 [X	Ø	\boxtimes	凹	논
쫃	대표돌믕	本日	圍中	阿韓	븊	淬	대표	本日	2000年	阿 韓	昻

							0 2 1 "			т.	
1 /8	म म			字	대	77	웨아트유			曹	
7.5	H 글			¥		∠ ₱	윤릉울			貞	
79	대주를 대			#		50	서른화 육			京	
52	네라를 데	茯	ŧχ	禄		77	22 4	匣	裍	掚	윤
64	시나를 네			斜	出	99	등 돼	苯	来	淶	돼
Δī	원탕			草		06	吾등음			薂	유
05	유 류 유	氘	崇	黒,	유	98	福어등			鬆	듇
Ιħ	日世			岑	큽	78	옥 를 下			爱	
Δī	류무무		類	渠	昂	16	음 조 음	11/4	¥1.	A	
<i>LL</i>	울류화 류		贫	蘣	昂	96	가기되를 온			袰	읔
86	구호	東	東	擂		99	늘 증명			钋	늨
901	정흥다			斑		101	- 그 운			互	
46	마를다			ൂ		≤ 8	라타		长	瓸	놐
ħς	권 른 옥	Ţ	4	童	급	Δī	롱 121년호			凹	
87	12 tx			茶		5 6	몽코등 욷		恆	倕	
LS	유흥다			4	口	95	울 (어)			重	
7.5	옥루			当	아	11	울 등울		录	東	
75	욱 (//욱		茶	阛	욱	61	뇌롱욷			*	움
₽£	45주 건			翠	폭	16	<u> </u>	斯	形	盛(
84	생각화 뭐			₹	밁	64	노릉년	弹	禁	真 記	눔
0₺	HE			事	딝	86	五是			LT.	
<u>78</u>	क्रीयो ज			Ą	þī	100	도를[o			慩	
84	ी है			欱	위	16	子무		盘	質	
87	lt 70			¥	Н	77	胡云玉			剗	
<u>78</u>	Fi ltdy			髷		IS	조 년 남			录	
52	# ##			Þ	뭐	1/ 6	<u> </u>			鼎	
97	어덕통 쥬		₩	翴		7.5	马飞			某	
07	n 走			雞	궈	69	<u> </u>	\boxtimes	Ž	围	풀
100	를 를 했다.			早	尼	79	旨旨	凝		剿	늄
淬	대표	本目	2000年	阿韓	泉	淬	대포동등	本日	2000年	阿韓	粜

06	后品		Ē	貿	10	97	남 증명		¥		
87	취류			江	틷	65	도猏 남			海	占
SL	무롶수			*	밑	87	सड़ी स			44	ᄑ
}	다릉니			重		18	눔곡			目	
09	는 음 구 십			涵		35	눔남시			*	눔
12	류카즈통 되			脒	12	<u>4</u> 9	百百			主	
57	며 됨			事	룔	501	거롬 E			韋	
ħΙ	वर्त्र स			¥		91	어미 곱			扭	굼
ħΙ	뇰콤		型	菿	뇰	€₹	유 믈[0			\$	
6	<u> </u>			漱		SL	동요		विष	鉫	
€₽	버는를 발			閚	造	18	<u> 차</u> 등 ය			鱼	
101	对多島 晋			採	뀰	18	음 목눔			ήū	유
9₹	류후 물		31	₩	굴	8£	된 쓸 [5			74	
SL	弄貨弄至	绿	髯	槑	눌	96	35 년		er.	爼	
18	를 취하는 그	無	楚	**************************************		87	면할면			\mathbb{R}	
25	도슬 0			雪		72	1 并			匣	品
EI	폴 [ㅇ긍뜩			7		IS	मं ज	姜	拏	鋈	늄
83	등등			矧	돌	Sħ	를 매	業	季	賣	
11	에곤 돼	7∤	J¥	劃		Sħ	중 매		泛	買	
107	취기 네			[4]		7 ∱				掛	
13	£33 3		须	颠		91	는이 매			퐦	Но
<i>₽</i> S	9 9			₽	92	90	운 흥섯			Ţ	
78	콜			[1]4		96	마鏞 와			귀,	
501	세화력			ÌĬ	렱	79	바투과			磊	
ħΔ	이용등 되		蘣	蓮		09	유투입			구	유
Sħ	이희되	辮	筹	棘	둳	78				業	롦
7₹	F G			tt.		18	至	鼎	樂	燥	
Sħ	기큐로			邳	늄	94	<u> </u>			洲	
94	E INTH			滋	扫	サ サ	취라 타	五	五	幫	교
눞	대표	本日	圍中	距韓	彔	춛	대포 _S 믕	本日	2000年	距韓	泉

							, 1	Т	Т		
1 6	म्बे म	菜	变	瓣	畐	49	旧正			真	
84	되 되 되 되			泽	티	18	[R 异{o		非	非	
65	与异			釟	鬲	103	[R 픞루			事	
7 01	토마른 되			果	귬	SL	再别		F	豣	
18	ब्रे मो			戶		ξξ	년 출전			Ħ	
79	नीओं जो			旦	뉴	97	日春天		畏	₩	A
67	氛 删	封		垂	Ня	OZ	를 (녹	7)		瞅	
67	살을 방		Ħ	#		٤I	아취족			业	롬
II	正身			4		52	곱록/\			Æ	곰
57	유노			4 4		52	출취품			非	놈
12	유릉욱			舜	유	ξξ	부 [태이노			¥	
56	景斯	**	<i>¥,</i>	錘	류	91	수계술			X	
87	라쥬		¥1,	頹		6 5	十月中			显	
52	में में			#		501	나 다그님		E¥	欁	
77	러툳퇴 되			凤	귬	ΙS	노류			法	
68	폐폐를 되			渁	品	67	士 孝玉			共	
05	폐옥되			月	日	56	十八十二十二十二十二十二十二十二十二十二十二十二十二十二十二十二十二十二十二十			沿	
70	lu 롱쉬믈니			美		8£	十島七			專	占
85	[¤ 류lo			*		87	유를움			幸	움
7 ⅓	易可			*		SS	馬青			*	굼
101	لت ﴿يُ			邾		50I	岸关			AR	
<u>4</u> 9	[1]			国	0	35	정근를 굴			∜	
5 6	요돔 돔			4	롬	100	눔눔	訓	刞	訓	눔
₽£	곰 릉롬		Įπĺ	Ш		ξI	기를 표			粉	
66	곰곰		Ľ1			67	万号百	杂		#	
6 1 7	고 르르		闽	晶		Ιħ	장흥 표		群	舽	百
6	공통론			찿	곰	86	яя			款	
88	무 출출			瓣		96	도상 기			并	兒
SS	占局		*	雞	占	15	1十字扇			[IE	肩
淬	대표§믕	本日	廻中	韓國	昻	첟	대포질등	本日	廻中	阿韓	堤

12	₹ 1 1 1 1 1 1 1 1 1 1 1 1 1 1 1 1 1 1 1			祟		79	성스러울 성		季	噩	
86	중 을 주		杂	喪		5 6	44			無	
8	상유			干		SOI	44			74	
75	사로			単		LL	55 4			泉	
09	생각화 상			縣		06	角分			曺	
46	₹\ ₹\		<u></u>	当/		69	무흥 성			蠹	PY
69	<u> </u>		消	賞	상	32	身			县	
LL	겨문			Ξ	사	09	베홒취		£ 1	ZE ZE	
46	본히 두		条	X¥ V\$	주	₽€	赤 ҾЯ		锐	强	
901	전 등호			猎		64	주			靠	류
95	ᆌ 주			賞		10	착화성			曩	
17	对分			Ш		ξ8	돌성		泉	辮	
76	주 증 수		2	壍	샾	89	선선 선			小	
66	상 금卢수			動		ξξ	메 쉬			꺴	
1 /8	성 사			舍		95	현정성			*	
€₽	산을동			74		101	고통 전		搏	瓣	
94	⑤ Y			\$		∠₽	사를 심		新	骶	장
8	of yb			重		72	두 등 본		9	4	
8	14 14			英		87	두 달산			コ	
₽€	11 87		祇	啪		LL	예정			鼎	3
97	र्नमी ४}			7		Οħ	는 라이			퉤,	
77	%당률 Y			强	8	89	눈물			卫	FY
87	14 1414			泽		78	FX 唐4̄̄̄			氧	
12	YH의화YH		傲	#		<i>⊊</i> 8	₩ 츻		许	星	
89	베尓 각	复	氲	賞		98	성복사			妞	
61	ty fa			M		50	더통 거			暑	ŀY
56	사 술도			棟	łγ	OΔ	5.3			事	왕
78	취증 계			光	三0	81	前州			a	h
88	가유화되		贫	賁	日	6	웨아를 사			뭠	44
꾿	대표斈믕	本日	圍中	阿韓	昻	左	대표 <u></u> 당등	本日	2000年	阿韓	昻

OC.	1 4		\1	нД.		I-O	L PD	Т	EI/	되나	Т
30	수동늄	#	#	晕		5 9	신흥소		封	財	
S 9	수 [7] 수		顶	〕		88	퇴쉿			先	
6 5	라되수			某		52	라기			食	
97	수흥늄			剩		102	l A 음k			努	
IS	수 논녹		业	罪		76	\\ \f\\			华	
1/ 9	수남시		树	槲		18	[Y 릉왕			哥	
S 9	수록난	Xμ		狆	卆	Sħ	YJ 월화 YJ		芄	捷	
89	\$ 남 九주			₩		78	[Y [Y		铁	辑	
67	百角冬		鋖	罴	왕	69	[y 景	鲜	跃	퉸	
ΔI	축사축		VE.	姧	소	<i>₽⊆</i>	页易 √]			汞	
SI	수 수 옷			舒		12	메톺 ٧			쨎	
99	수름이	詸	藝	鬱		07	ly Hi		相	蚦	ΙY
7 7	빠를マ			彭	누	65	\$ 4	乗		乘	
16	文章			業		19	이중우		珊	糊	
0₺	작릉전			47		SI	乐들은			承	응
56	작릉マ			1		Ιħ	습울주			₩	
LI	소 을 옷			業		SI	이희무		Œ	昆	습
76	주 문七Y			枞		57	옥릉푹			崇	숭
SS	카주			預	Ţ	06	소 혈소		测	訓	
68	[/ [2		A	類		59	축 1 사 %		戼	砯	소
97	생흥 네			*		75	<i>녹 릉놈</i>			卦	추
ÞΙ	lty lt.1			冊		22	기울수			÷	
65	HY HY L		檚	橂		08	수롱			鉄	
59	나 중 시		拼	鋉		94	수물lY			绿	
53	ly 륵(Z		蹰	眯	ŀΥ	96	수축			#	
96	888		ᇖ	独		95	李亭	藻	藻	旗	
<u></u>	이톨 쉬			紐		SI	뻬어쥬수			茶	
<u> </u>	주되 4	岸	岸	둹		Ιħ	振흥 수			A	
1	0 110			₩,	40	98	小 暑			χ	
10	성 뫂 성			-111	FY	/	~ Ц			74-	~

ξξ	最今			薂		SL	6 差	業	荣	紫	
6 1	1 0름			種	40	68	\$ E			Á	990
52	- 등 등 아			滖		96	이 영		+п	葉	日紀
07	사용 애		釜	***	Но	64	다롱 줘		Д	鱶	昆
87	상를담수			(1,1)		16	선기역		掛	壓	
£8	가운데 아			并	<u></u>	<u>78</u>	그러화 영			**	
S 6	어는통 라			詘	먇	10 <u>7</u>	토육			扭	뒁
91	विनेक न			套		55	는 를스 [2.5		逆	듄
64	19 PME			業		6 ½	동영	与	与	賴	
701	구아			驵	장	LS	무릉뭐	余	***	箱	×.
12	는 군를	楽	出	粼		12	5등 여			11/4	ţo
46	र्व किर्व	遥	流	遥	卢	19	려려		亚	業	팀원
EI	101010	別	7	民		87	워화 뭐	瀕	ञाद	獨	묜
SS	tota			狂	40	₽0I	류읒 쉬			量	윤
501	[x y +z			丑	lΨ	IΔ	ले जे		7}	渤	
1 ⁄8	영영			+		87	생각화 허		Z\r	휪,	듄
97	다 음·[n			Δí		97	Б 믁 어		뫞	丑	
77	장흥 심			器	무	≤ 8	고기셧등 어		駅	影	
86	경화			室		101	6 (ZE		事	単	Ю
95	왕릉 짓			*		€₽	유를도		4	半	ė
5 9	경매 등	業	英	實	尽	49	₹० ₹०			某	
49	[소 [지 [K 출 (o			申		87	१) है है ११	雞	71	车	
18	주와 전	=		臣		56	角分		图	弧	
72	रे रि			祩		ħΙ	8 tata			某	
11	티를 신			≣}		72	-Ro를 ∠	es .	業	葊	90
₽€	문			負	7,	52	र्न हिर्न				
77	매통 짓			幸		85	10 10	薬	绿	薬	
II	식 전 전			闸	₽	8	卡 흥 <u>북</u>		4	绿	
∠ ₱	하기		H1	糖	∀	07	두 등 라			某	후
쪾	대포돟믕	本日	圍中	阿韓	昻	쪾	대표	本日	圍中	阿韓	븊

}	공 믈 Ł		五	が歌	공	86	<i></i>			本	딍
īΔ	今臣			幸		501	등록용		倒	劉	
32	수 높글 집			孕		100	주의등			是	
<i>L</i> 9	4.5			#		IS	마취등		¥4	俎	믕
69	4 [H			誀		12	등의 등			Ä	
96	宁			革		99	7070		財	蹑	긍
6 5	古春日	雇	盈	溜		<i>₽₽</i>	뇽를[८			育	
۷8	4 五			X		57	용신正			類	뇽
95	구성할수		¥,	憂	→ 0	97	유흥성			身	
100	용 론류			容		95	어를 방			14%	
59	용 루			田		48	상 롱는그士			業	
65	弄 獨 备			茰	용	77	류미당등 방			甲	
98	유혈사다성			熔		75	+ 룩	葉	梨	粱	
86	농혈융눔			斜	늉	€₽	杂屋瓜	影	歌	影	
32	安夏七			五	ਲ	₽0I	# 믈[८			耿	쁑
76	바히			14	চ	100	동윤화 위			斠	
18	유무리			王		78	상당성			孙	
98	용균			卦	왕	97	허메를 허			到	
59	6 전 5 5			亲	돠	<i></i> ₹	허昂 허			漁	ド
7.5	공 혈뜻[11	獸	雷	哥	궁	OΔ	吾哥			Ħ	룡
46	성숙			圉		08	등 믚 등			页	
57	ㅎㅎ			王	눙	87	위화 위		遛	顚	
107	등문생기기 오			4		IS	원망할 원			114	
ħΙ	न १५			王		94	류용		斑	羨	
32	개 통증 고			뒢,		901	당 른옥	H	回		
<u></u>	오혈美도		弒	뫭	궁	68	운 주 성		Ħ	萧	용
₽Z	꾸흥 예	#	7	幸	l⊧o	05	등 등근			圓	
67	하이를 લ			账		79	各凭个			퐭	옹
}	용 남士꽃			荚	30	65	공뤃	重	<u> </u>	運	공
淬	대포동등	本日	阿 中	阿韓	昻	쫃	대표	本目	阿 中	阿韓	蝭

91	を乳牛のス		辫	郸		46	장선			備	
100	Y음률 Y			蒸		89	쌍통 외	猠	俎	獋	
7₹	산묵	杲	杲	杲		88	胡외			兼	
۷	돌작상			幸	乜	07	회개 정		审		
86	트			Y	<u>[]</u>	£9	馬到			田	
7	왜 중			目		Ιħ	조국	無	斜	쬻	잔
7₹	한 현			-	尼	65	두 수 달		挺	嫡	
₽€	작흥 이			त्र		96	는 증불			兼	
05	이후이			A		102	拉斯拉			贷	
II	어匇 히			□		6 5	53		至	产	찬
78	G 76		Λí	Œ ؤ		99	※등 것		7	镆	
10	V를 5			Υ		10	유명화 저	暑	뢅	暑	
04	돈3 히			印		18	5 것			到	Y
SI	で最			15	Г	٤ſ	口害 3	甹	专	垂	똰
96	더화이		票	盒	P	64	杯予杯			*	
66	[0 [1]0			J	u.	99	개喜 개	,	M	拼	
95	식통이			留		₽₽	게눔 게			₽¥	
5 6	왕 5 이			斜		19	<i></i>			卦	
10	[o [*			KI		69	성 흥 개			*	
۷8	lo i			1		84	怀子			量	
32	[0를1		甘	異		79	-{\range -{\range\-\pi}-{\range}	址	绿	科	
9₹	니 H			且	lo	08	생생할 것	非	北	莊	
₽S	히외화하			办		76	& 21a		好	भ	
16	허용허	到	至	盛		103	5 3		升	爭	
∠ y	는 혈국는		Χí	羞		£7	온 른			真	상
501	동의			五		75	기를 기			卦	
II	등증종		X	蓁		23	수세과			排	구
8	(6 품			氰	이	SS	선 를 수			Ŧ	
53	옹뤋옹	À	须	劉	응	19	₹ <u>₹ ₹ ₹</u> ₹			Į.	上
꾿	대표	本日	阿中	阿韓	昻	춛	대포Ş믕	本日	2000年	阿韓	昻

SL	생동		ন্	貿		04	우 는 남			紫	
96	포롱포			佃		46	온 롱[८]			重	
LS	· 포를 T		獣	里里	조	<u> </u>	가운데 올			中	중
107	五利 利		强	題		89	선			1,4	주
08	大 本 大			策		IΔ	子区			里	
₹Z	지흥 제		俳	蘆		05	추양추			王	
86	[\times -{\times \times -{\times -			紫		ΙS	주술			湿	
91	[x 40			兼		50	· 주 · 주 · ·			∄	
08	심돌게			刹		66	구 슬ໄ			*	
53	조는 게		料	點	ŀY	69	돌届노			卦	
8	353			⇒		06	子昌县			美	
ħΔ	중 독수용		页	魟		ξξ	~ 子 关	国	吾	星	주
∠ ₩	& 14 &			妞		85	외톰 정			韭	조
66	<u> </u>			#		32	र हे			7	장
II	성화성	辯	耕	耕	Ô	SS	운 증축	狱	YY	級	
05	R 를 R			亚		94	옷 운		峙	蘚	
£8	머는를 쇠			刳		102	옻 [*/		啦	種	
84	온높	掣	斠,	鼼,		₽Z	운 날 [ㅁ			崇	
81	오류			琙		95	운 류큐		湖	绿	좡
1 /8	중 출뜻[[献	献	急		96	를 (y곤			莽	뤃
1 /8	ত্রত্ত প্র	辑	辑	럓	전	7.7	구 증상			卦	
67	及是Y			鉄	ద	77	군 루 푹			夣	조
32	물물	点	嶌	揺		78	튥롲			臣	
\$ 8	F2 14-12			却	멊	7 7	뇌태로			類	<u></u>
LS	마너匇		计	邙		1/ 9	포를(Y	張	景	湿	
57	로 증완		翠	砯	麔	īΔ	포상포			7.6	
901	通习			囲		Δī	포상포			耶	
SI	전화 전	크	斜	拿		ZZ	조 [2/0			簲	
102	운전화 전			至	잔	₽7	게료포			古	조
	대표돌믕	本目	圍中	阿韓	粜	쫃	대포斈믕	本目	阿 中	阿韓	堤,

75	报题		米	洪		77	桑克			用	춯
101	世 暑九			菜	Ĥ₹	6I	충 뭄			辈	축
501	र्ह <u>र</u> ्ह			窓		58	表 L			14	추
501	사 사 기 사			龃	챵	84	₹ <u>\$</u>	〕	〕	〕	
86	5대화 광	4	\$	*	샴	102	下 500			辦	
53	季			藻	셯	61	추을(捶	추
78	년 <u>응불</u>			뢅	추	23	\fr \%-1\			鲁	초
87	不悟千		幸	車		\$ 8	7 = la			种	
102	长星			鼎/		05	출 17년			t	춫
401	선은[대			4=	大	56	至是			掉	
56	장흥 정		拼	棒		8	초음k			僻	
68	감히 생			兼	집	<i>LS</i>	至量片			跬	초
₽€	마음등		通	資	昬	ξξ	문ᆀ	*}	*	鸓	床
18	[² 전		真	質		サケ	多量子	皇	皇	祟	
19	日看到	图	图	퐡		87	ह र्हे ह	輯	掛	帮	
6	区是包含	悪	#	悪	IŠ	100	용흥년	巣	华	巣	
86	N 등군		厚	孠	 	6 5	왕류	崩	祀	童	
₹0I	\x 0€		超	斑		56	逐	鵻	輔	蚦	ਨ ਨ
12	⊻ 를[0			至		£8	对회	幾	辫	斄	호
7.5	Y 류			联		12	오루 특성			关	
901	[2 年12]			謀		OΔ	5 전 5 전			+	
52	昴⊻			म		66	5등 외	紙	採	数	
64	K 풋			学		96	윤문			泉	
IΔ	(× fin			班		₹8	经比			116	<u> </u>
SI	不停气			华		89	<u> </u> Σ 			凡	챧
901	[x [x-[L			科		68	\x \t1\f0			軬	
59	Y 를 Z			荃	lΥ	₽€	长 登	174	74	躑	坏
501	충 12층	罪	Œ	盔		£7	抵抵			-1111	
6	오 증류			酎	왕	86	뉴 충 첫 눈		兼	責	ÞĀ
첟	대표	本日	圍中	阿韓	昻	左	대표 <u></u> 동등	本日	2000年	阿韓	昻

05	쇼〉를 등 교			[14	균	7	년 수년	T	X	歎	
98	吾国山			築		76	호환계호			列	
96	州正昌과			独	世	70	호호			寒	
<u> </u>	≓ K↑			料	늘	75	구른		承	閣	
901	当是百			紐	_ 		나라 이를 화		掉	韓	후
97	百月日吾	髭	魠	聚	国	SOI	배통화	点	禁	斎	년 -
<u></u>	울률울	悪	更	更	-	88	수 1 보기 오		监	蒀	
7₹	울 (스롱근		発	孫	웈	61	여물와			夏	년
٤I	五場			Ŧ	돌	75	년 14년			[п }	
<u>7</u> 6	旧号			¥		12	선물			7	
<u></u> 70I	由号			攀	旧	12	사 이를 와			Ţīſ	년
05	작을 달			對	琩	89	音音		盂	푫	
88	겨흥타			紐	畐	∠ ₹	乔근Y] 최			7.7	륜
65	担尾	2.		11		59	四大			数	
12	白를 1			副	扫	€₽	교 농(至	坦
<i>LL</i>	अर्क अ			執	怔	59	운 뒤운		#	量	
5 ∠	마를 묏		+\$	揺	店	61	마물옾		M	闽	옾
09	중 분류			7	호	104	톰되 뫂			뱀	뫂
۷8	동혈본		亲	賖	ļĀ	56	5 至 至			業	丑
77	[호 [호[]		[I]	间	 	5 5	눞롱/ᠠ/ɤ			酱	눞
1 /9	[χ [٥	潮	扣	顯		68	5등 조			弹	
88	17月3			挺		Sty	則五			华	五
∠ ₹	大量之中			只		66	두등 폐		[4]	組	画
1 9	车雪车			項	「「「	ħΙ	영영화 명			並	윤
Sty	날롤[0			捒		10	표를 표			顚	
98	左星			如	序	78	포나 쇠			붜	귪
79	충상충			母		101	医抗死		M	頁	
81	圣屋			并		19	베 대름 페		洳	朔	ᇤ
SL	퇴왜올	甲	甲	轚	충	09	여렴 듄			V	륜
쫃	대포질등	本日	廻中	阿韓	븊	쪾	대표چ븡	本日	阿中	阿韓	븊

쫃	대표돟믕	本日	阿中	阿韓	븊	쫃	대표돟믕	本日	阿中	阿韓	븊
103	한화 한			<u></u> 小	횬	98	울 증 돌		写	Ι¥	윻
8	화화 화			₽	합	12	な品工	匣	囲	瞿	후
16	바나 왜			独	He	06	英文			<u></u> }	
ξς	톺왜		趩	捶		06	草菱		赤	華	
LS	왜칠 왜			星		6	百百			7}	
99	是是			玣	99	78	류류화학		뫞	捏	
18	다 의 의			幸		16	存暑			X,	
09	원룬[Y		4	郷	9일	76	কু কিমি		锐	割	
901	년 <u>호</u> [소년호			子		ħΙ	কুটুক			唑	
SL	क कुक			向		97	귤당근			串	귤
69	痌 외	平	型	祖 (卢	Δī	기메화화	頌	埏	灅	
76	얼하를		抖	措		81	주 를			县	륞
₽Z	<u> </u>			粛	녆	96	& 플-	黄	巣	黃	율
78	及是由力		脡	餁	펻	66	은 무리			青	, =
95	어돌회			層	'-	94	후룸			□	호
5 9	河河 口		2.5	單	뤋	∠ 5	त वे	Y\>	☆	1	_
74	보는 등 전 전		44	<u> </u>	년 IDPI	85	동마음 호			ХХ	횰
91	원 고 고			Y H	990	ΔZ	產 子產			幸	후
<u>78</u>	五 子 子 子			H		77	후롱덤			直	수
S6	9 9 9 9 9 9	-		併		01	수님	4	训		우
ι _τ	· 게 후 등 <u>의</u> 왜	軍	#'	惠	II÷	78	구 등 교실 중		11/1	-1 /	아 더야
£ }	호범			新	<u>호</u> 옒	94	京 安 合 行			¥ /	여야 날야
1 5 96	호을 뜻 크 부 호를 부	싐	습	洲	_	_O(무르다	置			Joi od
Şς	호 등울 조르노			<u>#</u>		68		W.	***		아나
69	호[[]	Ħ	Ħ	[X]		81			\ \ \	量	0 -
88	立六호	. ((解	호	€ħ	中野中			₩	
96	호 을 낚			個	귱	0-			27 ₁₀	el i	
88	호일할호			掛							

人主於古尊,冊谷,谷對

型: (02)923-4260 HP: 010-6308-1569 FAS(20): 活 雷 部 (02)927-4261 事 (02)927-4261 を (02)927-4261 事 を (02)927-4261 を (02)928-4261 を (02)928-4261

yowebsae: https://www.orientalcalligraphy.org

daum 카페 /동양시에협호 / daum cafe/seoyeamadang

E-mail: seounggok@hanmail.net info@orientalcalligraphy.org

- (1991, 9891, 7891, 8891) 滚斗 許 請 請 請 對 其 九 貶 立 國 •
- SEOUL市立美術館 招待作家 (1996, 1997, 1998, 1999, 2000)
- 陪育豔小文(荷 翰祢美升貶立國)臺輯文輯 畵 黈迟金 園劑。
- 陪育豔小文(口入专鶴東贊青田大)臺戰文郵念 环 公 平參幸 脈故器 本日 •
- 飛光點小文(教寺奚胄)臺載岗型告級實金品字數的運貨(事務寺後)文(觀光部)

- 升

 型具

 查查

 番音

 量

 要

 響

 五

 季

 書

 南

 ホ

 ・

 田

 大

 ・

 田

 、

 の

 、

 田

 、

 の

 の

 、

 の

 、

 の

 の<

- 升型

 到員委查審

 會覽要

 臺書

 前南縣全,市

 市域

 東川

 丁・

- 員委問諮秀示 會啟家書國韓 人去團」 •

6世 任 → 102 日 → 102

17 15 10 17 17

지 자 의 형 기

· 소 서동/ 중로구 인사운] 12, 대등 음록번호 제300-2015-92 탐행인 이 홍 연· 이 선 화 탐행처 ❖ (주)이라 문화

주소 서울시 종로구 인사동길 12, 대일빌딩 3층 311호 전화 02-732-7091~3 (도서 주문치)

FAX 02-725-5153

All www.makebook.net

弘 20,000紀

- ※ 잘못 만들어진 책은 바꾸어 드립니다.
- ※ 두 쾌히 대용등 남단으로 복사 또는 북제화 영상
- 저작된법의 제재를 받습니다.